碑帖导临

张猛龙碑

主编 江吟

西泠印社出版社

编者按

书法是我们中华民族的传统艺术，它博大精深、源远流长。随着社会的发展和人民生产、生活的需要，汉字的书体经过多次演变，从诡谲奇崛的甲骨文逐渐发展到苍茫浑厚的金文，再到规整匀净的篆书、严整肃穆的隶书、端庄成熟的楷书和连绵飞动的草书等多种书体。每种书体都有自己的艺术特色。行草书具有更为广泛的实用价值，能快写，又易识别。同时优秀的行草书作品，也具有极高的审美价值，如王羲之的《兰亭序》和孙过庭的《书谱》就分别是用行书和草书书写的，它们不但形体优美、而且意境高远。书家以娴熟的用笔技巧、精妙的笔法、塑造出完美多变的字体造型，营造出幽雅的意境，给人以美的感受。行草书在我国的书法艺苑中和书法史上都具有重要的地位，历史上各个时期出现了许多的行草书名家，留下了大量的优秀作品。

艺术技巧是书法创作的必要条件，它不仅是书家自身本质力量的一种外化和对象化，而且能充分体现创作者才能智慧的高低和创作能力的大小，影响着作品整体美的构成。书法学习的主要任务，一是学习范本的用笔技巧。二是学习范本的结字布白方法。我们学习笔法不仅仅是起、行、收笔处的运笔程式，笔法的目的是塑造线条质量，体现笔法自身的表现力、连接点画线条，使其间关系合理，以调整笔锋的状态。笔法的选择与线条质感直接相关。通过对笔触的分析，线条质感的判断，原作工具材料等客观因素的考查等为背景，通过点线轮廓将笔法还原到笔触面的笔锋着纸状态及决定笔锋的运笔动作层面，这样才能实现笔法的全过程。结构作为线条的框架，决定线条质量的有效程度。结构的审美是书家风格、品味、格调的反映。结构因时相传，更因时、因地、因书体风格而不同，但还是有其内在规律可循的。

本丛书选取古代具有代表性的篆、隶、楷、行、草书法帖，采用高科技最新数码还原专利技术，进行放大处理，放大而不失真。并有简体释文，供临学者和书法教学工作者作教学辅导和参考。对于书法教学工作者和具有一定基础的书法爱好者及初学者研习都不失为一本好书。对于书法教学工作者而言，由于原帖字普遍较小，对各种笔法和结构往往不太容易看清和理解。放大后，对帖中字每一个笔画的用笔细微之处如提按顿挫、方圆藏露、转折映带等的丰富变化都能清楚地看到，可以通过对笔画线条外轮廓的分析，还原其用笔过程。同时，对结构的比例、轻重、大小、疏密等也更为直观，更易分析和讲解。对学习者来说，一帖在手，不仅增加对帖的感性认识，而且对进一步理解技法有较大的帮助，让初学者少走弯路。

每种书体都有各自结字规律，每种帖都有自己的结字特色。我们对篆、隶、楷、行草书的结构规律进行全面梳理。总结出每种书体十二种结字原则，同一种书体中不同书家和碑帖又有自己的个性。十二种法则包括大部分的共性原则（对比原则）和少量个性特征。每个结构原则又选用字帖中的十二个字来『图说』这个结字原则。这些原则均出自历代书论经典著作，归类总结后集聚起来，根据每种帖的特征进行举例讲解，深入浅出，帮助出帖。

张猛龙碑

《张猛龙碑》全称《魏鲁郡太守张府君清颂之碑》。北魏孝明帝正光三年（522）刻，无书写者姓名，石在山东曲阜孔庙。额正书『魏鲁郡太守张府君清颂之碑』三行十二字，碑阳二十四行，行四十六字，碑阴刻立碑官吏名计十列。碑文记颂了魏鲁郡太守张猛龙兴办学校的功绩。碑文中的『冬温夏清』四字被认为是鉴别有关《张猛龙碑》古拓、今拓、原拓、翻拓的重要依据。有些古人拓碑，每拓一次之后就要把原碑上的某字去掉一点或留下某种印记，使后人之拓永远不能与前人之拓相雷同、相媲美，更不用说伪造作假了，可见古人用心之良苦。

《张猛龙碑》为北魏刻石精品，既方峻古朴，又俊俏挺拔。用笔以方为主，线条的质感和形态呈多样性，粗细、方圆、刚柔、收放、正反等对比变化，相映成趣，集魏碑之众美于一身，结字匀称、舒展，如和风朗月。康有为在《广艺舟双楫》中将《张猛龙碑》列为『精品上』，清代至今学习此碑而受益者众，如赵之谦、弘一等皆是，足证康氏推崇之不虚。

突出主笔

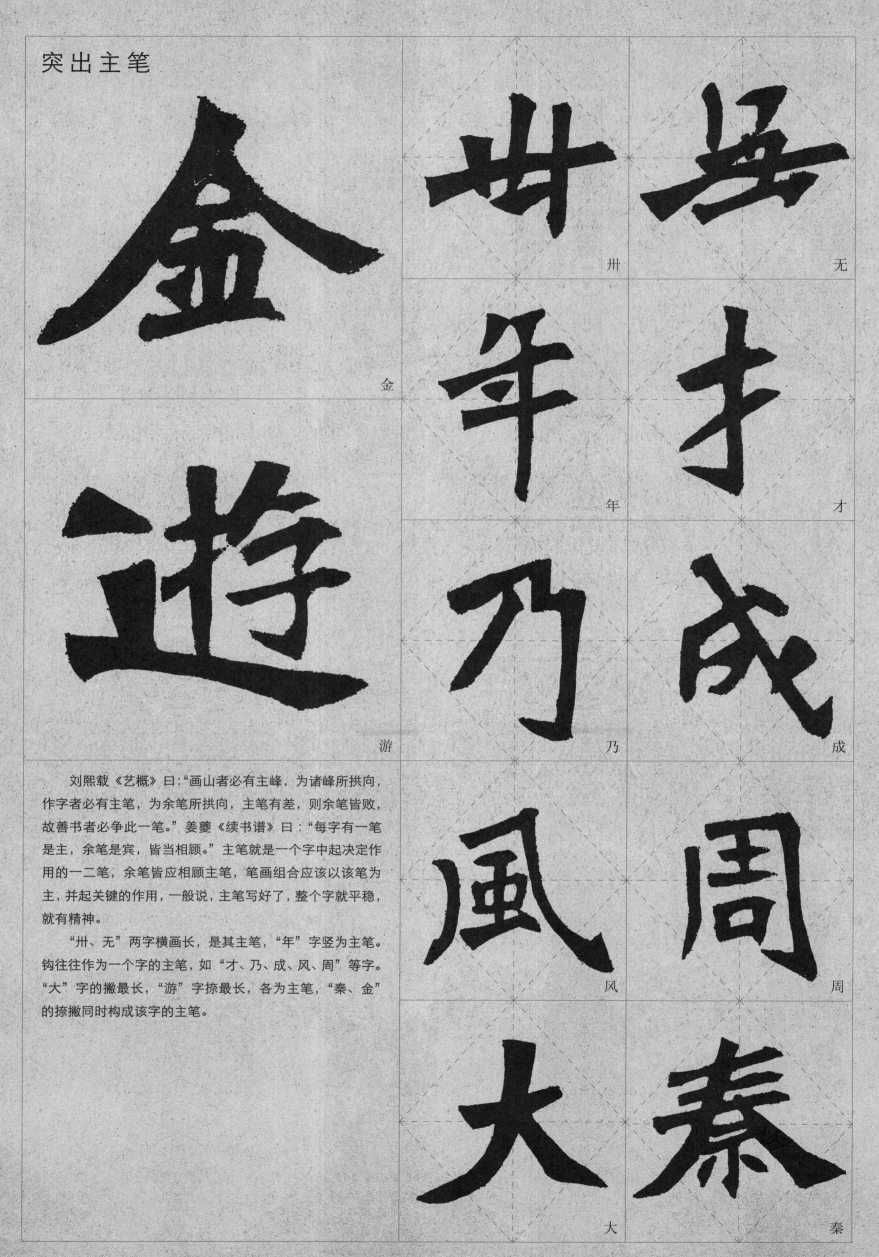

刘熙载《艺概》曰:"画山者必有主峰,为诸峰所拱向,作字者必有主笔,为余笔所拱向,主笔有差,则余笔皆败,故善书者必争此一笔。"姜夔《续书谱》曰:"每字有一笔是主,余笔是宾,皆当相顾。"主笔就是一个字中起决定作用的一二笔,余笔皆应相顾主笔,笔画组合应该以该笔为主,并起关键的作用,一般说,主笔写好了,整个字就平稳,就有精神。

"卅、无"两字横画长,是其主笔,"年"字竖为主笔。钩往往作为一个字的主笔,如"才、乃、成、风、周"等字。"大"字的撇最长,"游"字捺最长,各为主笔,"秦、金"的捺撇同时构成该字的主笔。

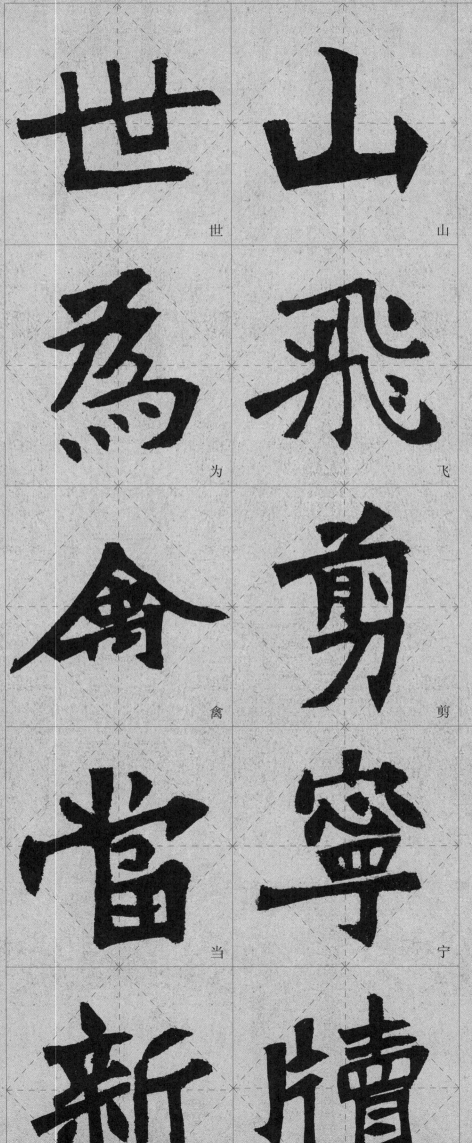

学

轨

疏密，指结字时笔划安排之宽疏与紧密。疏密相得方为佳作。宋姜夔《续书谱·疏密》云："书以疏为风神，密为老气。如'佳'之四横，'川'之三直，'鱼'之四点，'画'之九划，必须下笔劲净，疏密停匀为佳。当疏不疏，反成寒乞；当密不密，必至雕疏。"明李淳《大字结构八十四法》云："疏排，如'爪、介、川、不'。疏排之撇须展，不展则寒乞孤穷。缜密，如'继'、'缄'。缜密之划用蹙，不蹙则疏宽开放。"又云："疏，'上、下、士'。疏本稀排，乃用丰肥粗壮。密，'赢、裔、龟'。密虽紧布，还宜自在安舒。"清邓石如曰："字划疏处可以走马，密处不使透气，常计白以当黑，奇趣乃出。"元陈绎曾《翰林要诀·方法》云："结构，随字点划多少，疏密各有停分，作九九八十一分界划均布之。"明赵宧光《寒山帚谈·格调》云："书法昧在结构，独体结构难在疏，合体结构难在密。疏欲不见其单弱，密欲不见其杂乱。"

作书时须随字之形体，调匀其点划之大小、长短、疏密，务使密处不相犯，疏处不相离，点划位置匀称，分间布白协调。所谓排之以疏其势，叠之以密其间。疏密相得，方为佳作。画少则疏，如"世、山"。画多则密，如"为、飞"。"禽、剪、学"三字上密下疏，"当、宁"两字上疏下密。"轨、新"两字左密右疏，"牍"两字左疏右密。

向背顾盼

好

死

风

首

剌

周

妙

尉

改

张

雅

能

向，指点划结构之两部分相向者，如"也、幽"等。背，指两部分相背者，如"九、用"等。无论"向"或"背"均要各有体势，须相互顾盼呼应，神气贯通。欧阳询《三十六法》云："向背：字有相向者，有相背者，各有体势，不可差错。相向如'卯、好、知、和'之类是也。相背如'北、兆、肥、根'之类是也。"明李淳《大字结构八十四法》云："向者虽迎，而手足亦须回避。如'妙、舒、好'。背者固扭，而脉络本自贯通，如'孔、乳、兆'。"宋姜夔《续书谱·向背》云："向背者，如人之顾盼、指画、相揖、相背。发于左者应于右，起于上者伏于下。大要点划之间，施设各有情理，求之古人，右军盖为独步。"隋释智果《心成颂》称："分若抵背，谓纵也，'卅'、'册'之类，皆须自立其抵背，钟、王、欧、虞皆守之。"

"风"字的撇与钩势相背，"周"字的撇外展，钩画中段向左内弧，两笔呈相背之势。"首"字的两竖则呈相向之势。字的左右两部分也有呈相向和相背的势志，相向者不可相触，如"妙、刺、尉、改、好"等字。相背者应左右相应，如"死、张、雅、能"等字。

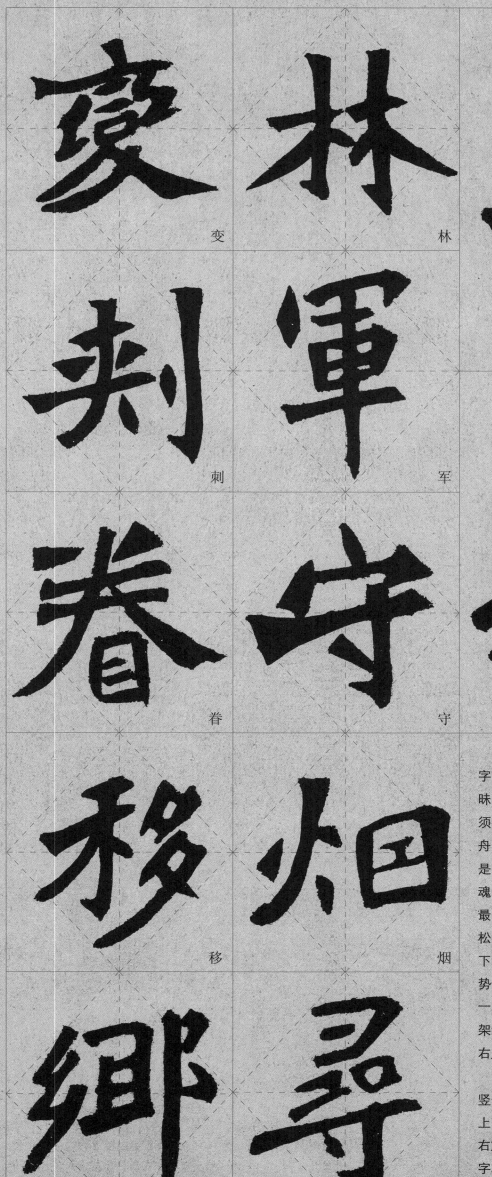

变

林

刺

军

眷

守

移

烟

乡

寻

是

赊

《心成颂》云："回互留放，谓字有磔掠重者，若'爻'字上住下放，'茶'字上放下住是也，不可并放。"《书法三昧·大结构》："炎、茶，两捺之字，或上捺或下捺，各宜所重。"须有收有放，或上放下收，或上收下放。清代包世臣《艺舟双楫》中说："凡字无论疏密斜正，为有精神挽结之处，是为字之中宫。"所谓精神挽结是指字之精神风采，字之灵魂。因此要懂笔势，须要识得九宫，而九宫之中，以中宫最需留意。一般说，处在中宫位置上的笔画宜紧凑，不可松散，宜内敛，不宜外放。如"变"字，紧收中宫，使上下舒展，字更显得俊俏、飘逸。一个字中须部分笔画取收势，部分笔画取放势，收和放造成对比。收处紧，放处松，一紧一松产生节奏，这样，字就更加有生气。黄自元《间架结构九十四法》：左右有直，宜左收而右展，如"林"字。右直左撇，宜左缩而右垂，如"刺"字。

上小下大、上收下放的如"是"。"军"字呈长形，中间竖长而下伸，上收下放。"眷"字上放下收，"守"字中间放上下收，"变"字中间收上下放。"林"字左右相同，左收而右放，"赊"字左小右大，"刺"字左宽右窄，均左收右放。"移"字左右同向，左收而右放。"烟"字左放右收，"乡"字中间短小呈收势，右部竖长而放，"寻"字下放上收。

开合变化

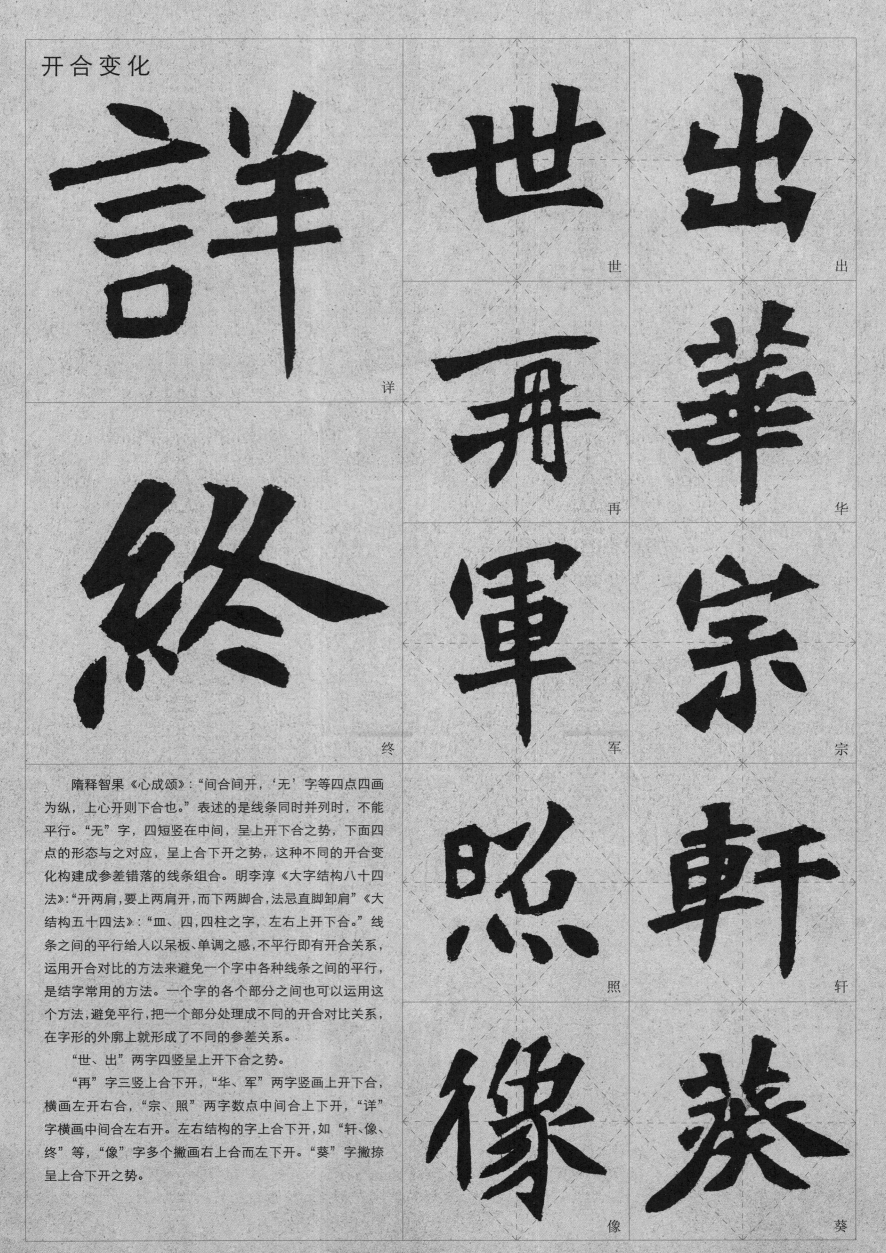

隋释智果《心成颂》："间合间开，'无'字等四点四画为纵，上心开则下合也。"表述的是线条同时并列时，不能平行。"无"字，四短竖在中间，呈上开下合之势，下面四点的形态与之对应，呈上合下开之势，这种不同的开合变化构建成参差错落的线条组合。明李淳《大字结构八十四法》："开两肩，要上两肩开，而下两脚合，法忌直脚卸肩"《大结构五十四法》："皿、四，四柱之字，左右上开下合。"线条之间的平行给人以呆板、单调之感，不平行即有开合关系，运用开合对比的方法来避免一个字中各种线条之间的平行，是结字常用的方法。一个字的各个部分之间也可以运用这个方法，避免平行，把一个部分处理成不同的开合对比关系，在字形的外廓上就形成了不同的参差关系。

"世、出"两字四竖呈上开下合之势。

"再"字三竖上合下开，"华、军"两字竖画上开下合，横画左开右合，"宗、照"两字数点中间合上下开，"详"字横画中间合左右开。左右结构的字上合下开，如"轩、像、终"等，"像"字多个撇画右上合而左下开。"葵"字撇捺呈上合下开之势。

8

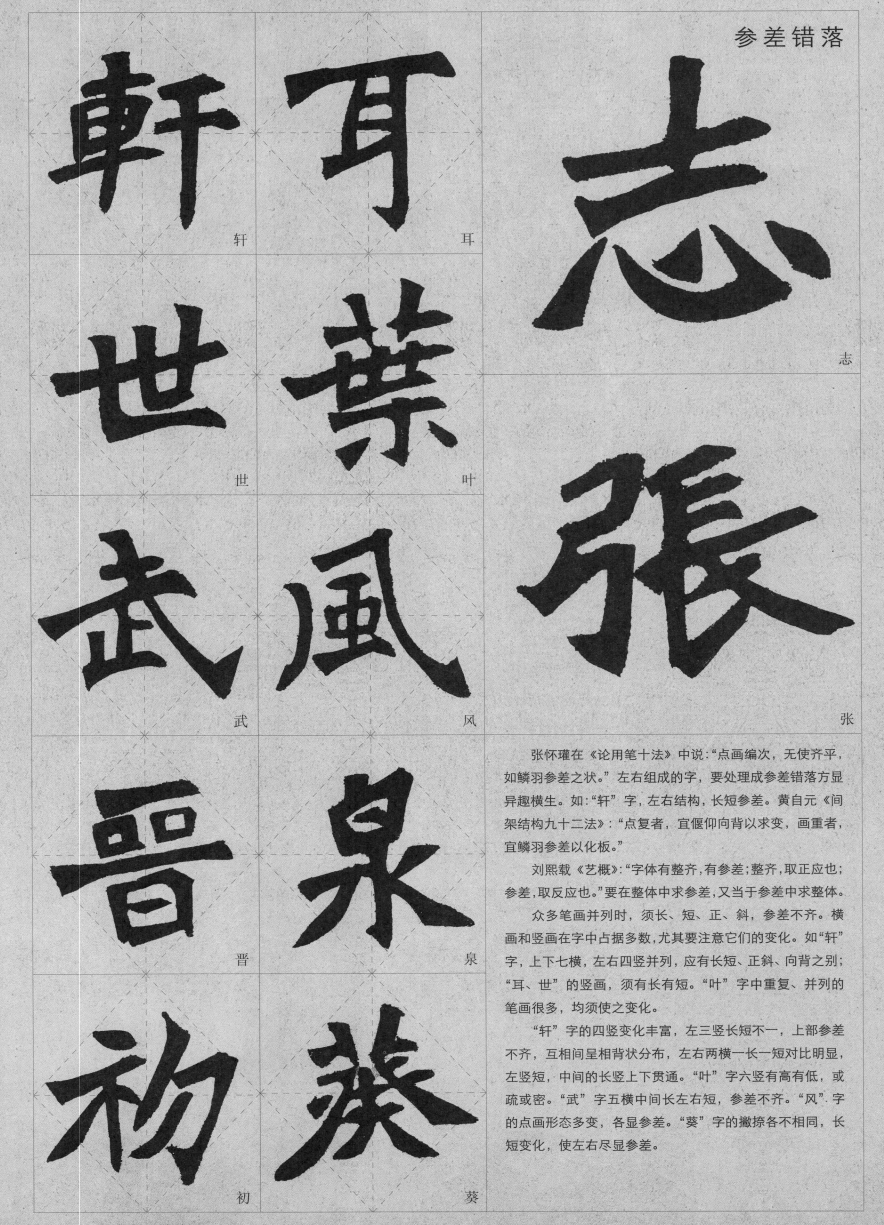

轩

耳

世

叶

武

风

晋

泉

初

葵

志

张

张怀瓘在《论用笔十法》中说："点画编次，无使齐平，如鳞羽参差之状。"左右组成的字，要处理成参差错落方显异趣横生。如："轩"字，左右结构，长短参差。黄自元《间架结构九十二法》："点复者，宜偃仰向背以求变，画重者，宜鳞羽参差以化板。"

刘熙载《艺概》："字体有整齐，有参差；整齐，取正应也；参差，取反应也。"要在整体中求参差，又当于参差中求整体。

众多笔画并列时，须长、短、正、斜，参差不齐。横画和竖画在字中占据多数，尤其要注意它们的变化。如"轩"字，上下七横，左右四竖并列，应有长短、正斜、向背之别；"耳、世"的竖画，须有长有短。"叶"字中重复、并列的笔画很多，均须使之变化。

"轩"字的四竖变化丰富，左三竖长短不一，上部参差不齐，互相间呈相背状分布，左右两横一长一短对比明显，左竖短，中间的长竖上下贯通。"叶"字六竖有高有低，或疏或密。"武"字五横中间长左右短，参差不齐。"风"字的点画形态多变，各显参差。"葵"字的撇捺各不相同，长短变化，使左右尽显参差。

纵横交错

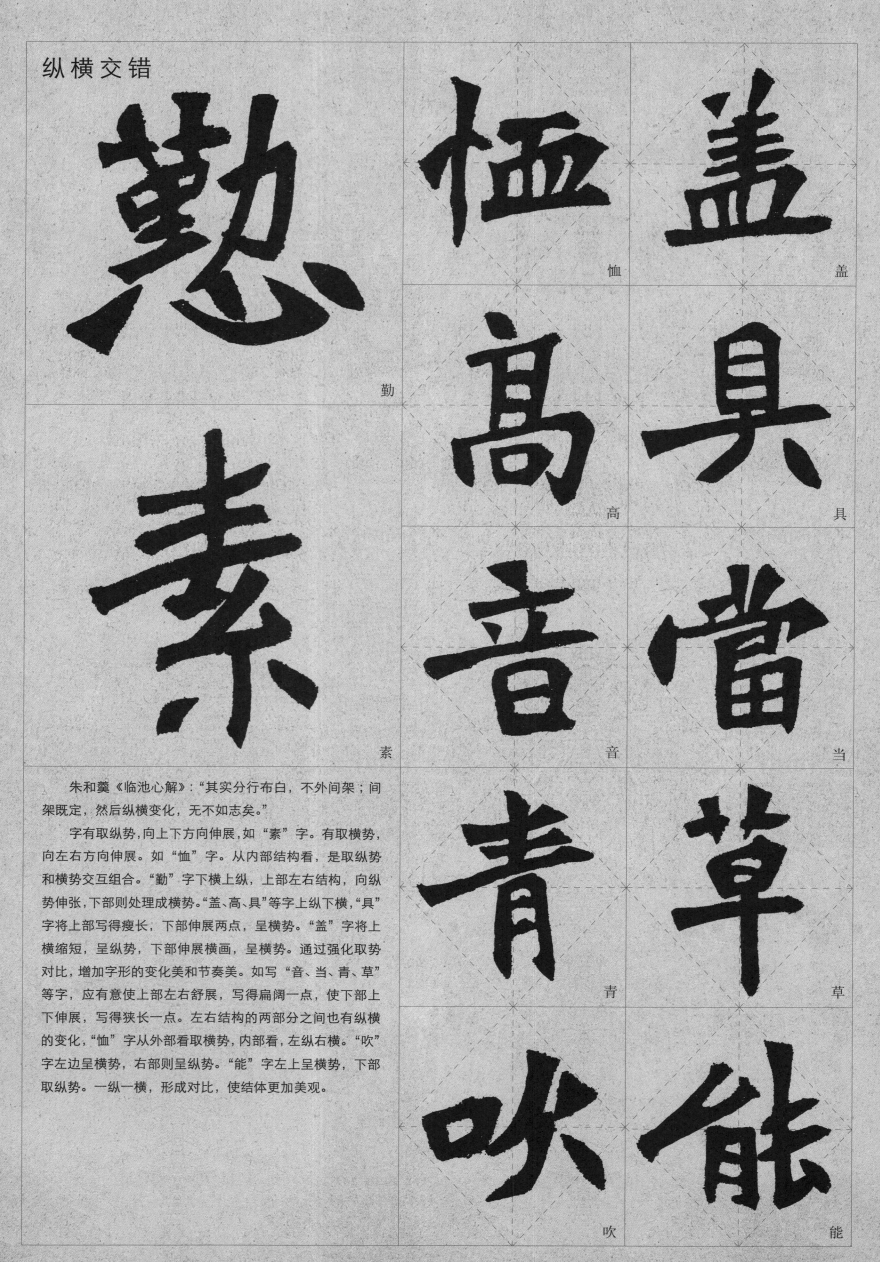

勤　恤　盖　高　具　素　音　当　青　草　吹　能

朱和羹《临池心解》："其实分行布白，不外间架；间架既定，然后纵横变化，无不如志矣。"

字有取纵势，向上下方向伸展，如"素"字。有取横势，向左右方向伸展。如"恤"字。从内部结构看，是取纵势和横势交互组合。"勤"字下横上纵，上部左右结构，向纵势伸张，下部则处理成横势。"盖、高、具"等字上纵下横，"具"字将上部写得瘦长；下部伸展两点，呈横势。"盖"字将上横缩短，呈纵势，下部伸展横画，呈横势。通过强化取势对比，增加字形的变化美和节奏美。如写"音、当、青、草"等字，应有意使上部左右舒展，写得扁阔一点，使下部上下伸展，写得狭长一点。左右结构的两部分之间也有纵横的变化，"恤"字从外部看取横势，内部看，左纵右横。"吹"字左边呈横势，右部则呈纵势。"能"字左上呈横势，下部取纵势。一纵一横，形成对比，使结体更加美观。

知

曜

源

松

以

仁

假

徽

林

德

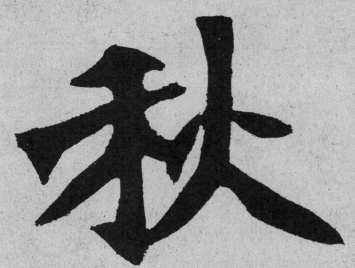

秋

移

明李淳《大字结构八十四法》："让左，须左昂而右低，若右边有谦逊之象。"如"助、幼、即、却"等字。"让右，宜右耸而左平，若左边有固逊之仪。"如"晴、绩、峙"等字。字头字脚齐平，方方正正，不符合变化美的原则。在行书中，应保留并强化汉字结构中本来不齐平的特点，改变结构中齐平的形体成为不齐平。如左右结构的字，右边笔画较多而且取纵势的，有长撇画向左伸展的，或者右边有横折竖钩、竖弯钩或长竖的，左边部分笔画都要向上提，成左高右低之势。

左右两部分大小悬殊的，如"口"字旁的字，在右边要居中或靠下，如"知"字；左右两边宽窄悬殊的，左小右大，高低对比明显，如"曜"字。左右高低的变化幅度有大小，如左低右高的，字呈上斜之势，如"秋"字；有左高右低的，字呈下斜之势，如"移"字。上部基本齐平，下部高低相差很大的，如"松、源"。也有下部高低差距不大，上部高低明显的，如"以、仁"。左中右三部分的组成的"假、徽"两字则左中右高低，各显参差。"林"字左右相同，左小右大，各显高低。"德"字则左高右低。

11

重轻对比

劝

恩

风

眷

是

德

野

其

首

勤

郡

祠

姜夔《续书谱》云："尝考其字，是点画处皆重，非点画处偶相引带，其笔皆轻。虽复变化多端，未尝乱其法度。"李淳《大字结构八十四法》："下占地步，'众、界、要、禹'，要下面宽而划轻，上面窄而划重。中占地步，'蕃、华、冲、掷'，要中间宽大而划轻，两头窄小而划重。"

笔画细则显得轻，笔画粗则显得重，如"劝"字，"风"字的人字头画粗则重，内部画细而轻。"其"字上部画细，上轻下重。

字的一部分和另一部分须有轻重对比，不可平均分量。笔画多的显得重，笔画少的显得轻，如"风"字，外框重内部轻；"眷"字上部笔画多而粗重，下部笔画少而轻细，"首"字与之相反的处理方法，画少而重，画多而轻，上重下轻。"是"字对比明显，上部呈纵势，线条细小，下部呈横势且粗壮。"勤、恩"两字上部画多而轻细，下部画少而粗重。

左右结构的字通常是笔画少的轻，笔画多的重，如"德、郡"两字；也可以将笔画多的部分处理得小而轻，将笔画少的部分写得大些，如"野、祠"等字。

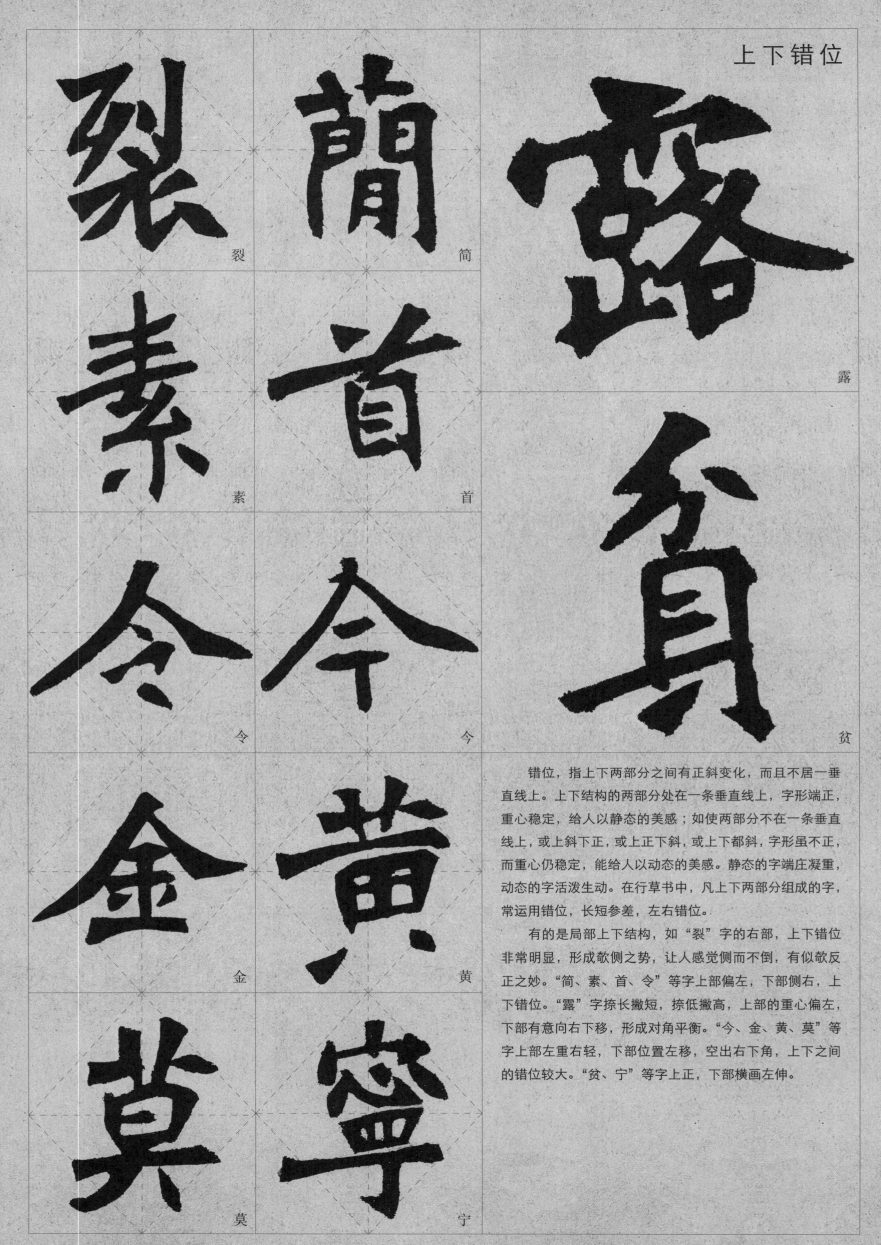

裂

简

素

首

令

今

金

黄

莫

宁

露

贫

错位，指上下两部分之间有正斜变化，而且不居一垂直线上。上下结构的两部分处在一条垂直线上，字形端正，重心稳定，给人以静态的美感；如使两部分不在一条垂直线上，或上斜下正，或上正下斜，或上下都斜，字形虽不正，而重心仍稳定，能给人以动态的美感。静态的字端庄凝重，动态的字活泼生动。在行草书中，凡上下两部分组成的字，常运用错位，长短参差，左右错位。

有的是局部上下结构，如"裂"字的右部，上下错位非常明显，形成欹侧之势，让人感觉侧而不倒，有似欹反正之妙。"简、素、首、令"等字上部偏左，下部侧右，上下错位。"露"字捺长撇短，捺低撇高，上部的重心偏左，下部有意向右下移，形成对角平衡。"今、金、黄、莫"等字上部左重右轻，下部位置左移，空出右下角，上下之间的错位较大。"贫、宁"等字上正，下部横画左伸。

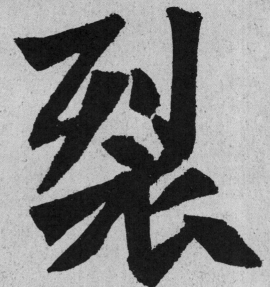

穿插避让

裂

咏

孤

改

阳

曜

泉

妙

饮

假

盛

露

《玉篇》："避，回避也。"《广韵》："就，迎也。"即相迎。指作书时为使结构之险易、疏密、远近得以调和恰当，须讲求"避"与"就"。清戈守智《汉溪书法通解·结字卷第五》："避者，惧其相触。就者，恶其相离。如一抛法，'鸠'字，避也。'鹅'字，就也。如一捺法，'颇'字，避也。'蕤'字，就也。"又云："避就之法，须'古人所有则可，今人不得擅作也。'"欧阳询《三十六法》云："避就：避密就疏，避险就易，避远就近，欲其彼此映带得宜。又如'庐'字上一撇既尖，下一撇不当相同。'府'字一笔向下，一笔向左。'逢'字下'辵'拔出，则上必作点，亦避重叠而就简径也。"欧阳询此说亦是变换之法。

笔画与笔画之间发生抵触时，有的笔画要"避"，笔画孤单离散时，有的笔画要"就"。需要避的时候，往往也需要就，避和就总是结合在一起的。撇画在右边时，与左边笔画相抵触时，应"避"而改成点状，如"孤、咏"等字；也有与左边相"就"，穿插至左下，如"妙、改、饮、阳、假、曜"等字。"裂、盛"等字上部留空，以便下部上插。"泉、露"上下两部分紧密穿插。

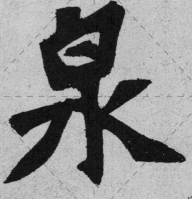

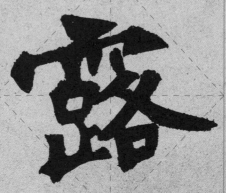

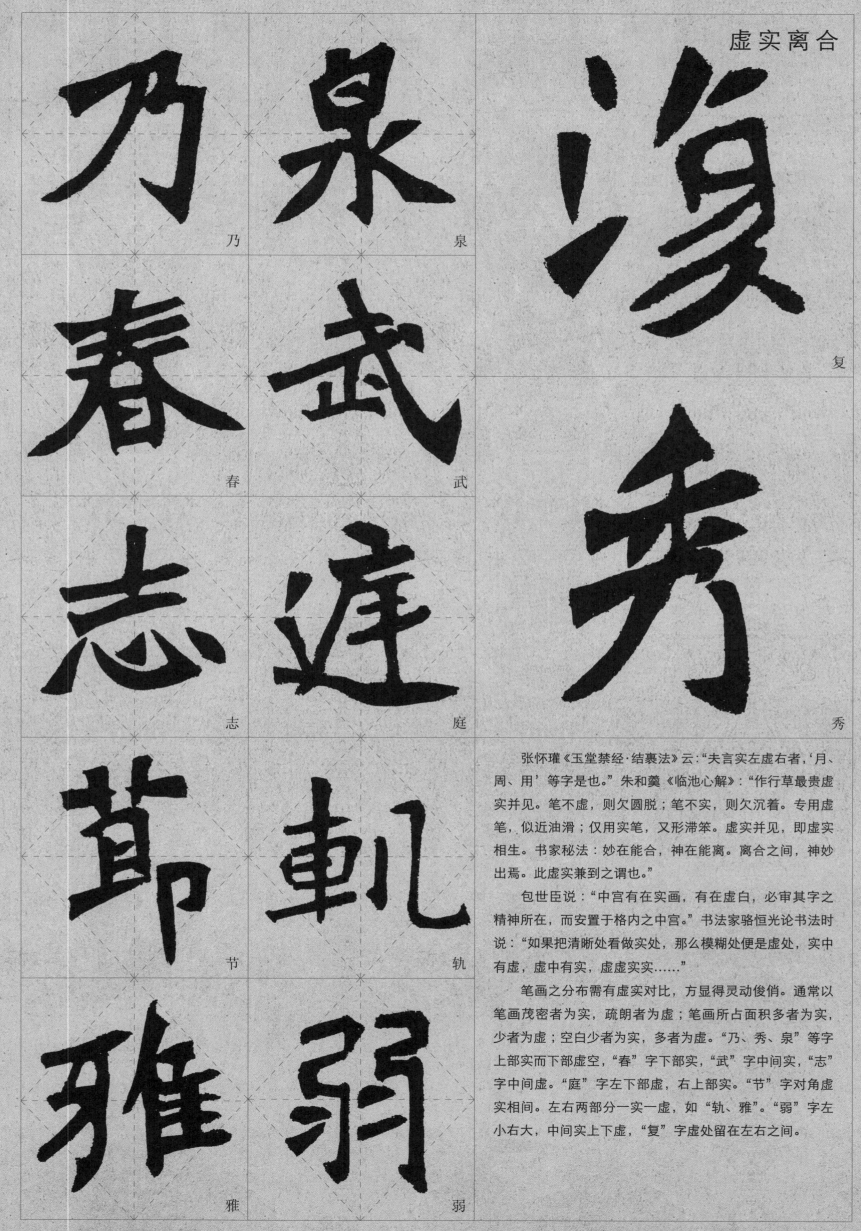

乃　泉　复

春　武

志　庭　秀

节　轨

雅　弱

张怀瓘《玉堂禁经·结裹法》云："夫言实左虚右者，'月、周、用'等字是也。"朱和羹《临池心解》："作行草最贵虚实并见。笔不虚，则欠圆脱；笔不实，则欠沉着。专用虚笔，似近油滑；仅用实笔，又形滞笨。虚实并见，即虚实相生。书家秘法：妙在能合，神在能离。离合之间，神妙出焉。此虚实兼到之谓也。"

包世臣说："中宫有在实画，有在虚白，必审其字之精神所在，而安置于格内之中宫。"书法家骆恒光论书法时说："如果把清晰处看做实处，那么模糊处便是虚处，实中有虚，虚中有实，虚虚实实……"

笔画之分布需有虚实对比，方显得灵动俊俏。通常以笔画茂密者为实，疏朗者为虚；笔画所占面积多者为实，少者为虚；空白少者为实，多者为虚。"乃、秀、泉"等字上部实而下部虚空，"春"字下部实，"武"字中间实，"志"字中间虚。"庭"字左下部虚，右上部实。"节"字对角虚实相间。左右两部分一实一虚，如"轨、雅"。"弱"字左小右大，中间实上下虚，"复"字虚处留在左右之间。

15

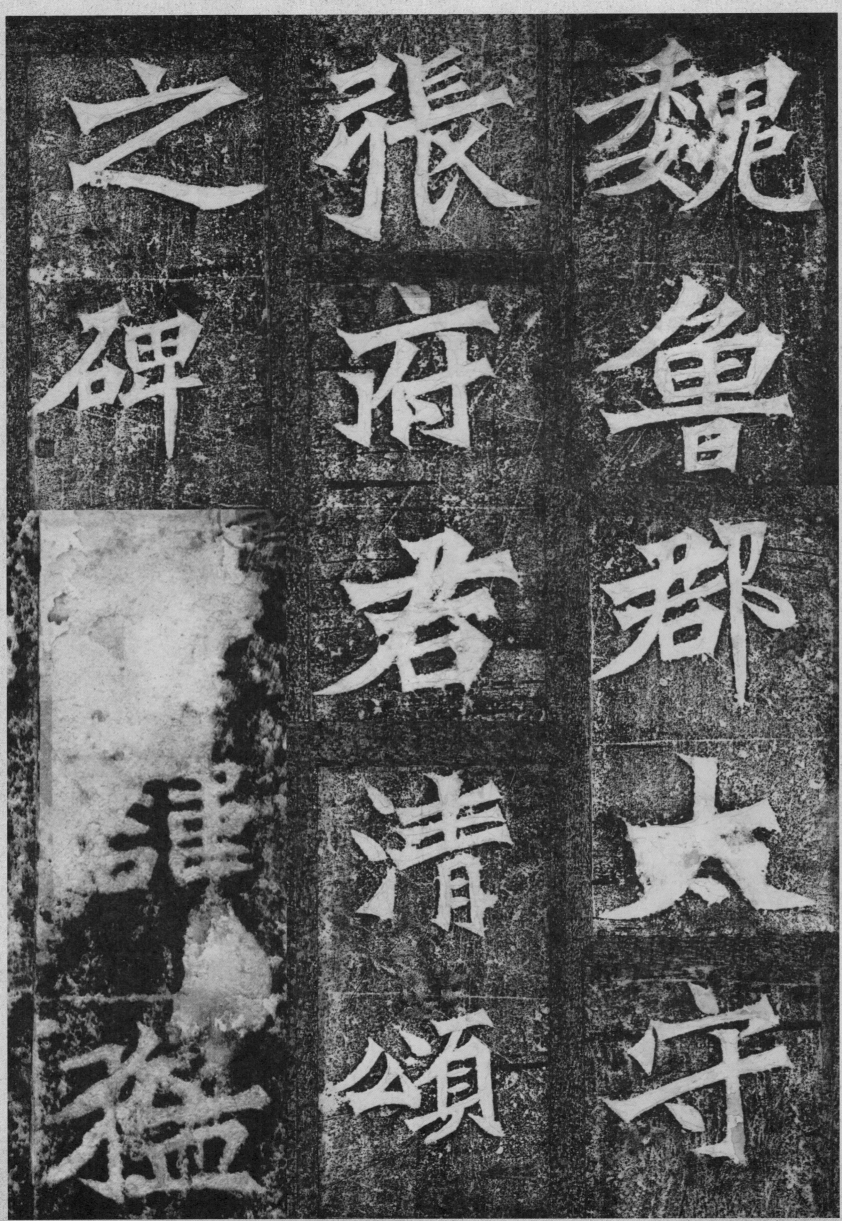

魏鲁郡太守 张府君清颂 之碑君讳猛

魏鲁郡太守

张府君者君

清颂

之碑君讳猛

16

龍

陽

其

字

白

氏

神

水

㬭

圂

人

南

也

其氏族分兴

源流所以

邑備詳世

不復具車

□□盛翁

郁于帝皇之 始德星□□曜

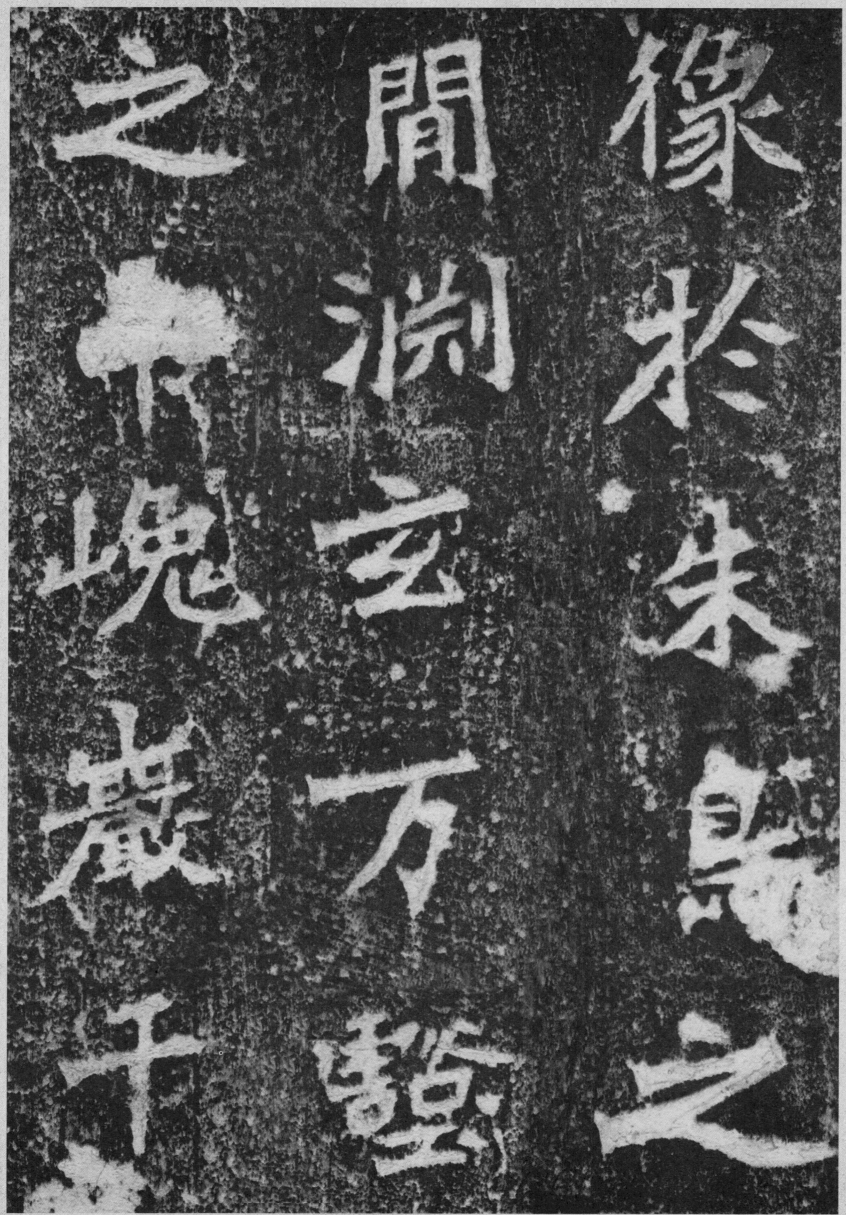

像于朱鸟之　间渊玄万壑　之中巉岩千

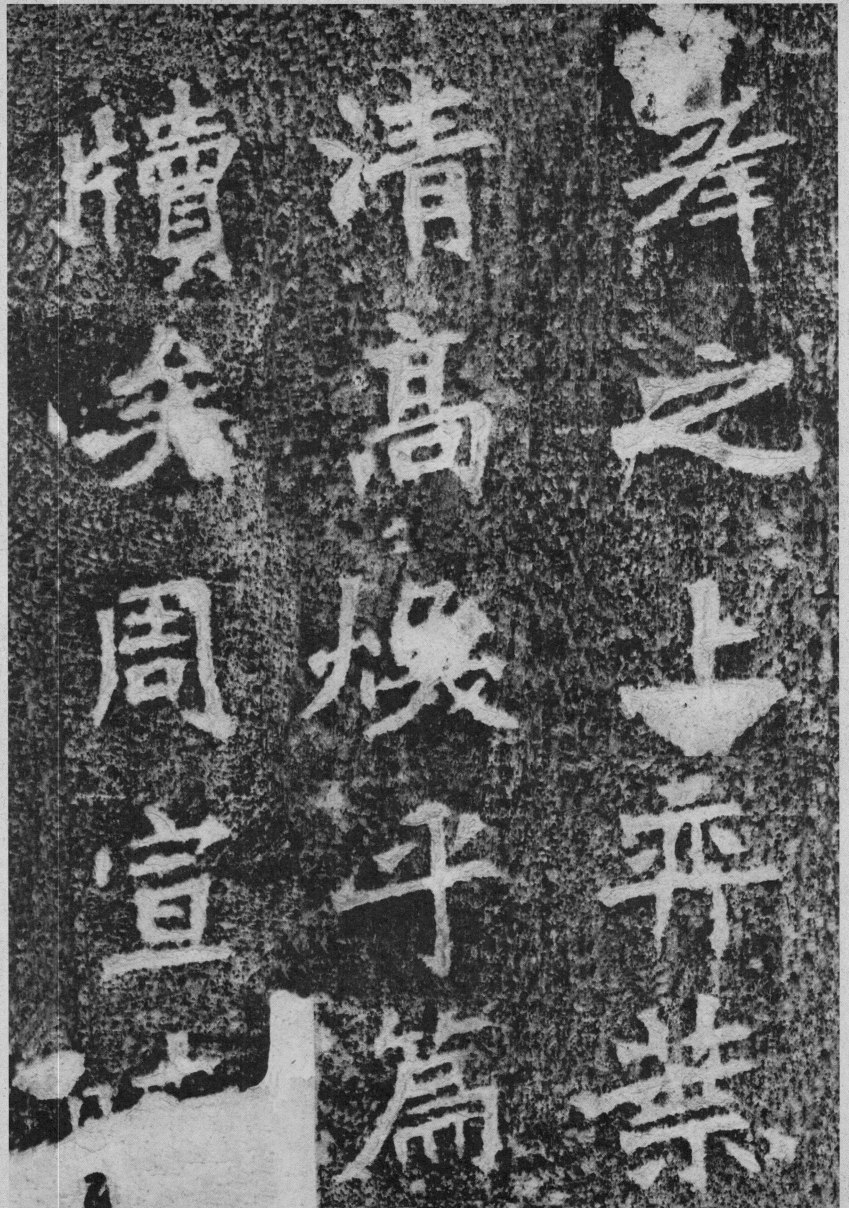

峰之上弈叶　清高焕平篇　牍矣周宣时

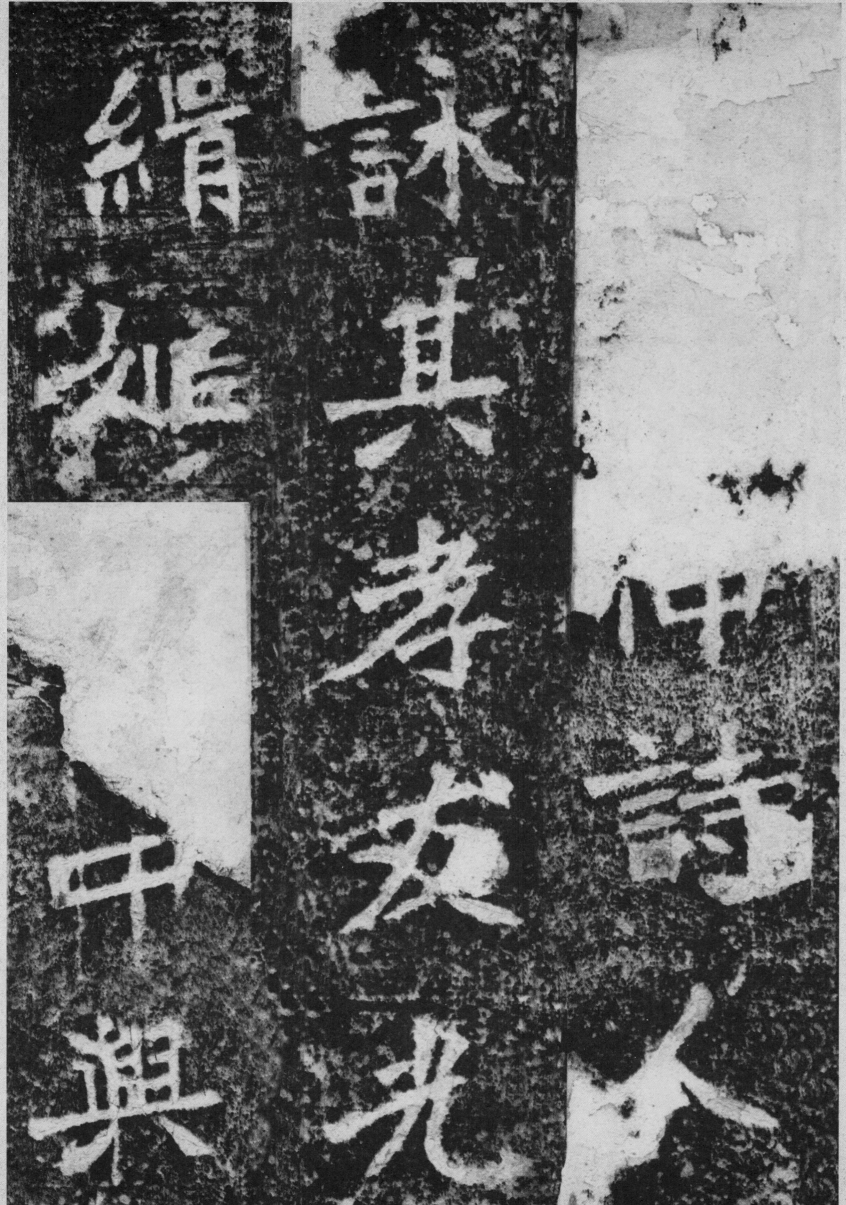

□□张仲诗人 咏其孝友光 缉姬氏中兴

22

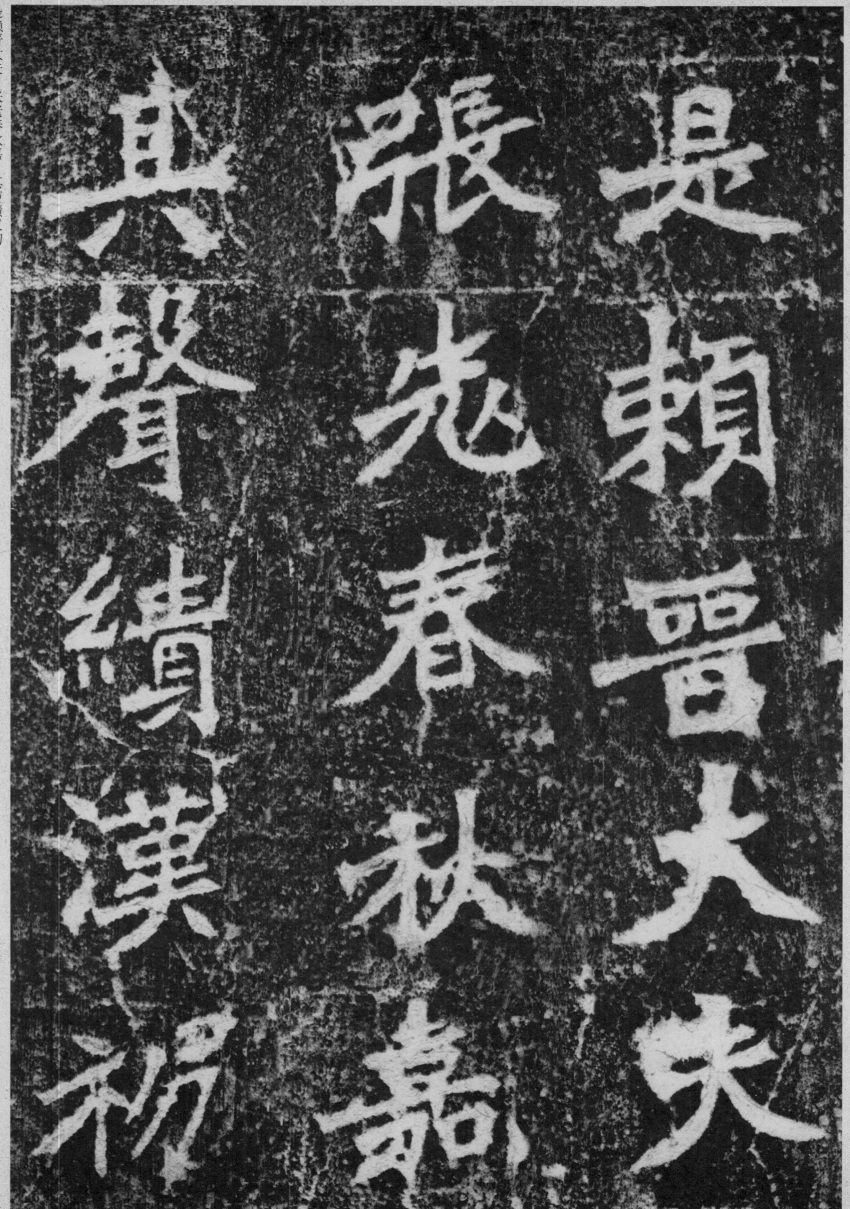

是赖晋大夫 张老春秋嘉 其声绩汉初

是赖晋大夫张老春秋嘉其声绩汉初

23

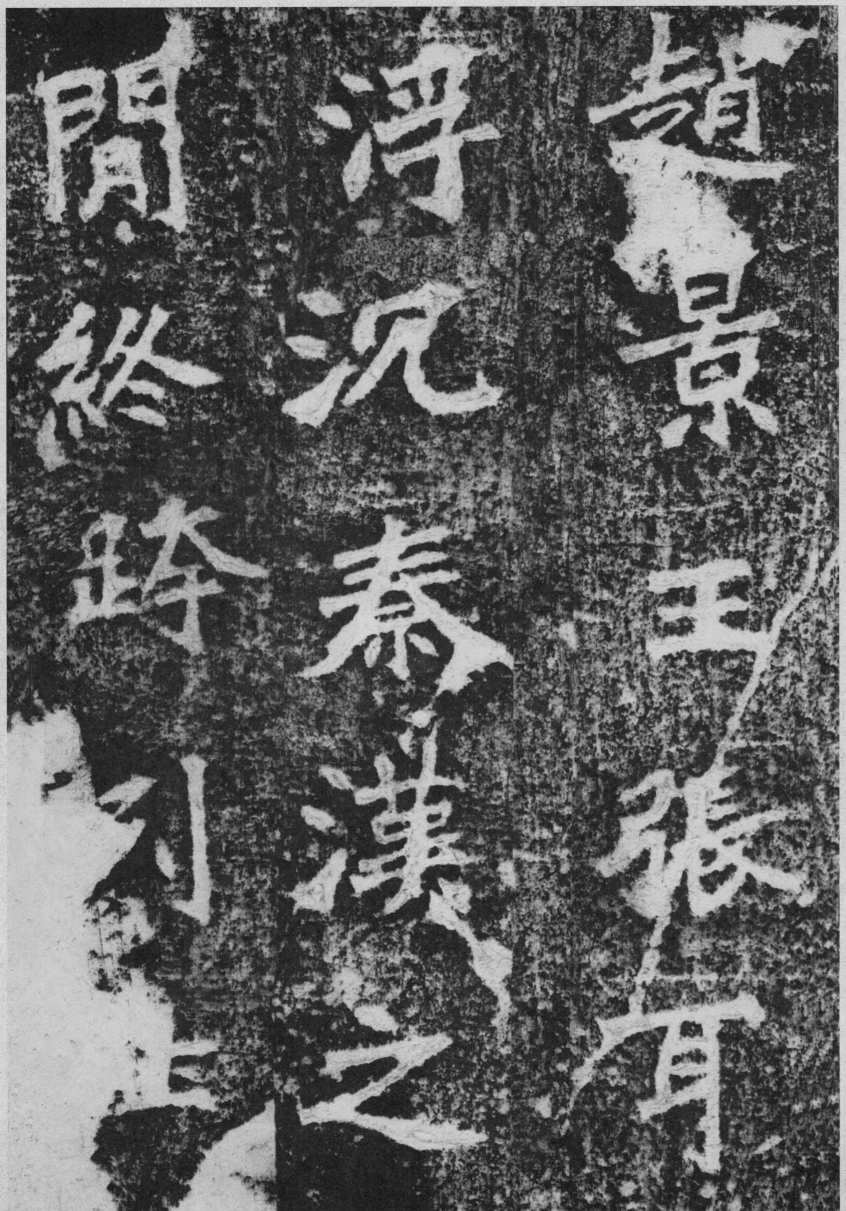

趙景王張耳　浮沉秦漢之　間終跨列士

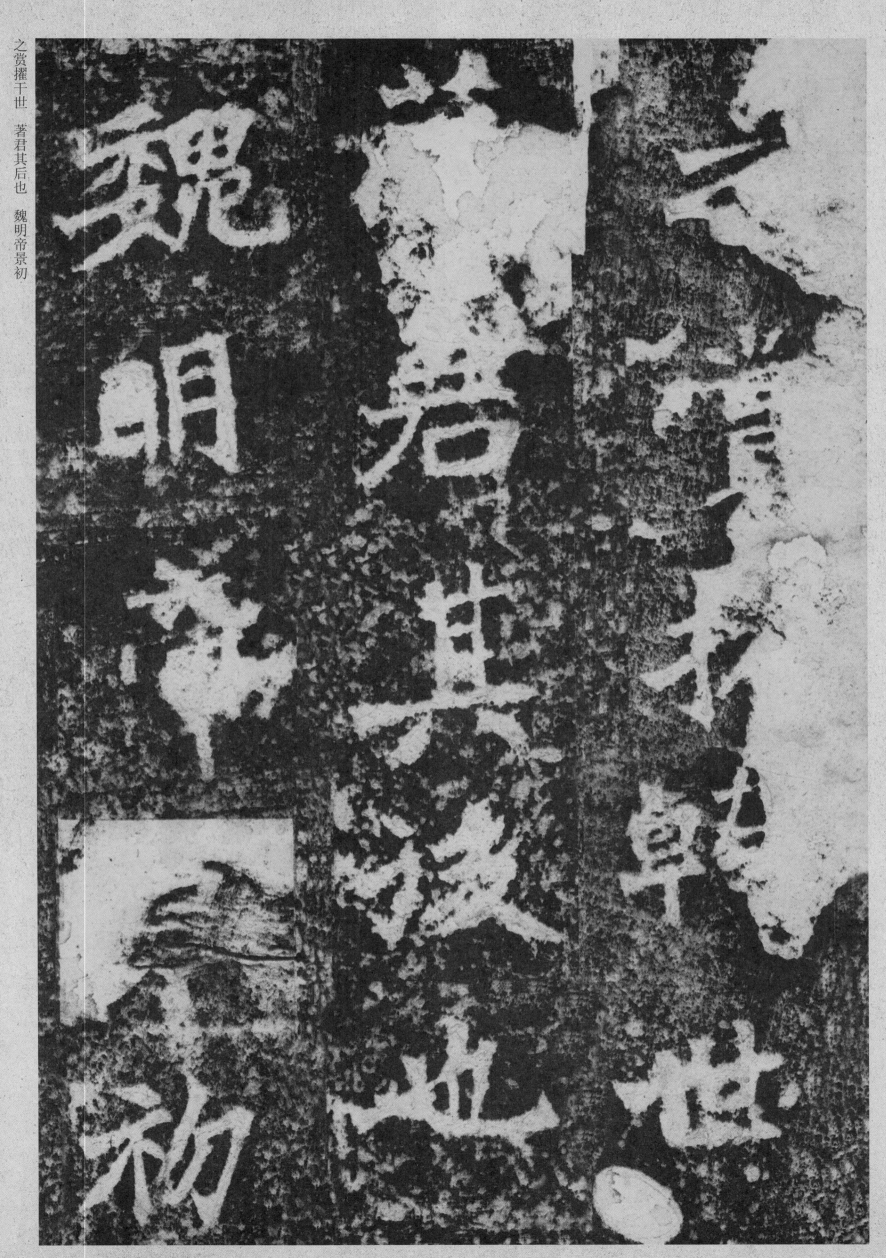

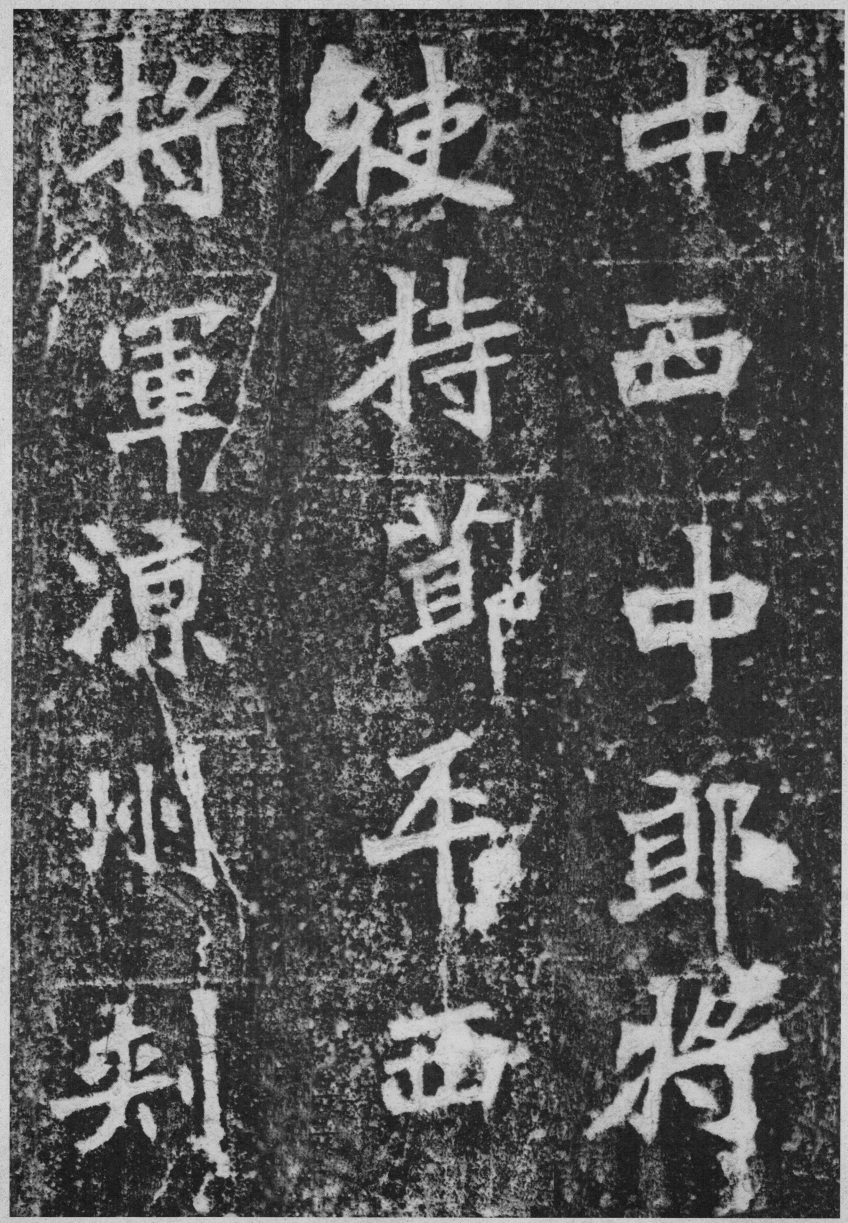

将　軍凉州刺　将建持節平西　中西中郎将

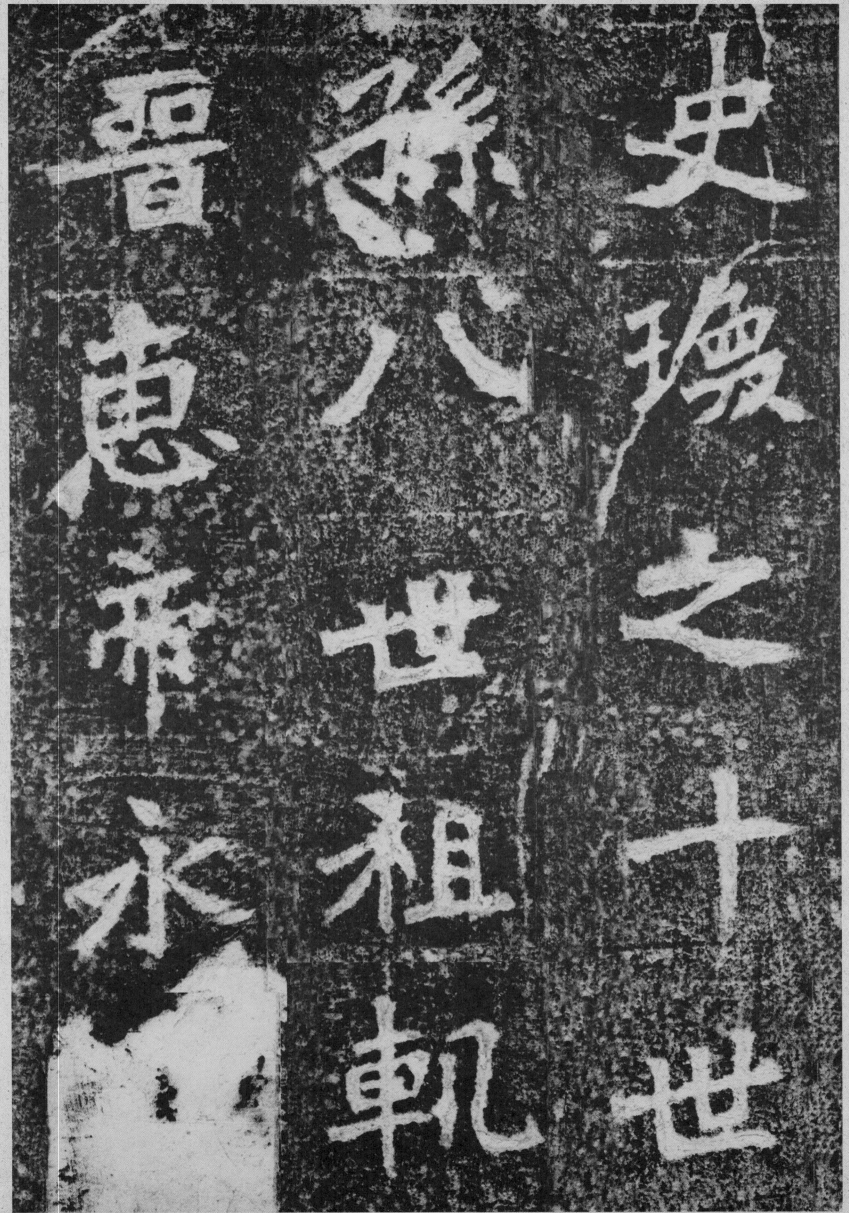

史瑗之十世

孙八世祖轨

晋惠帝永

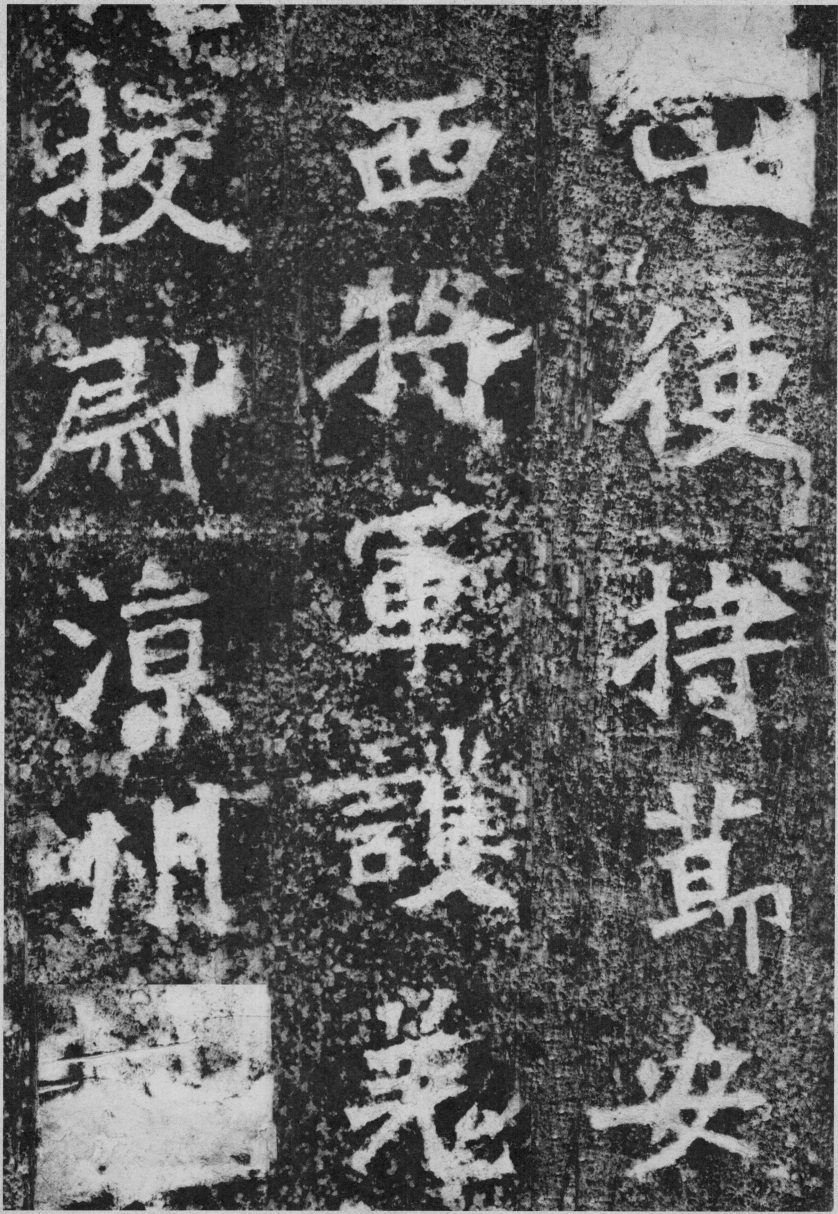

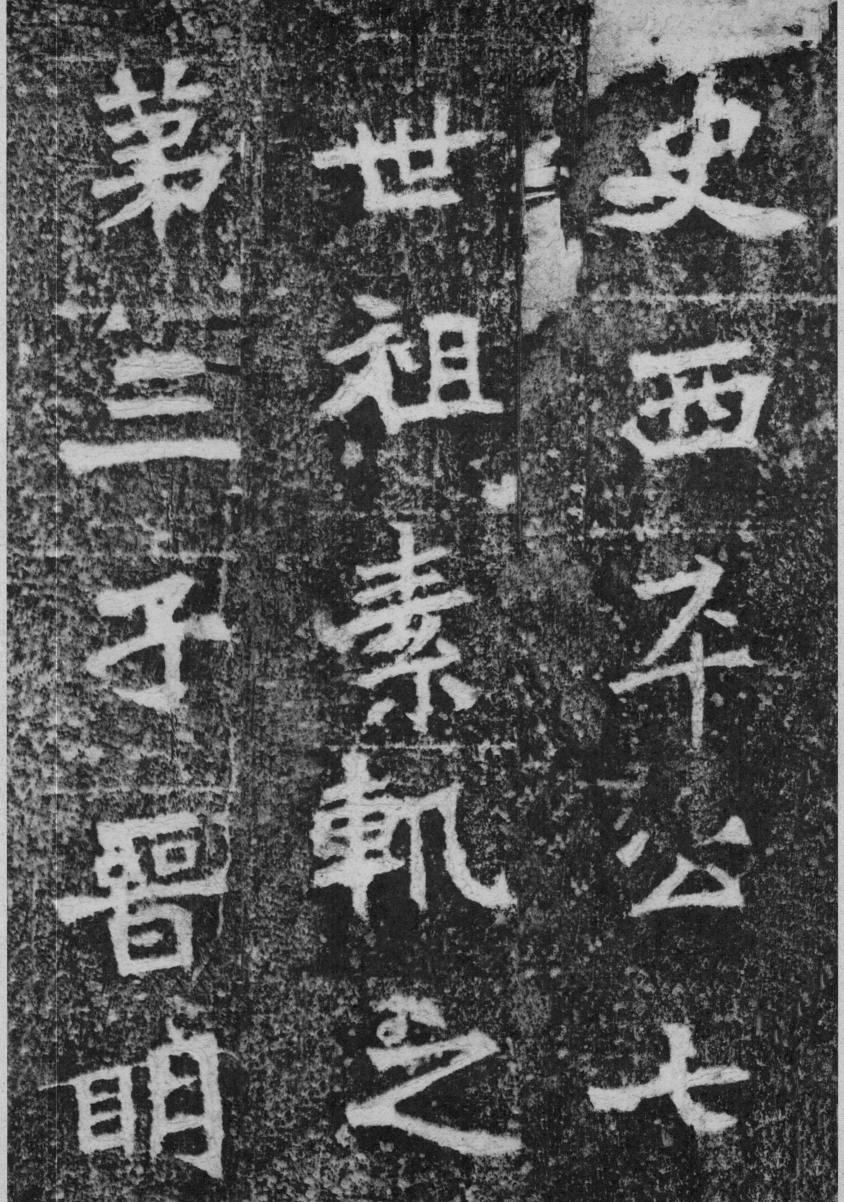

史西平公之

世祖素轨之

第三子晋明

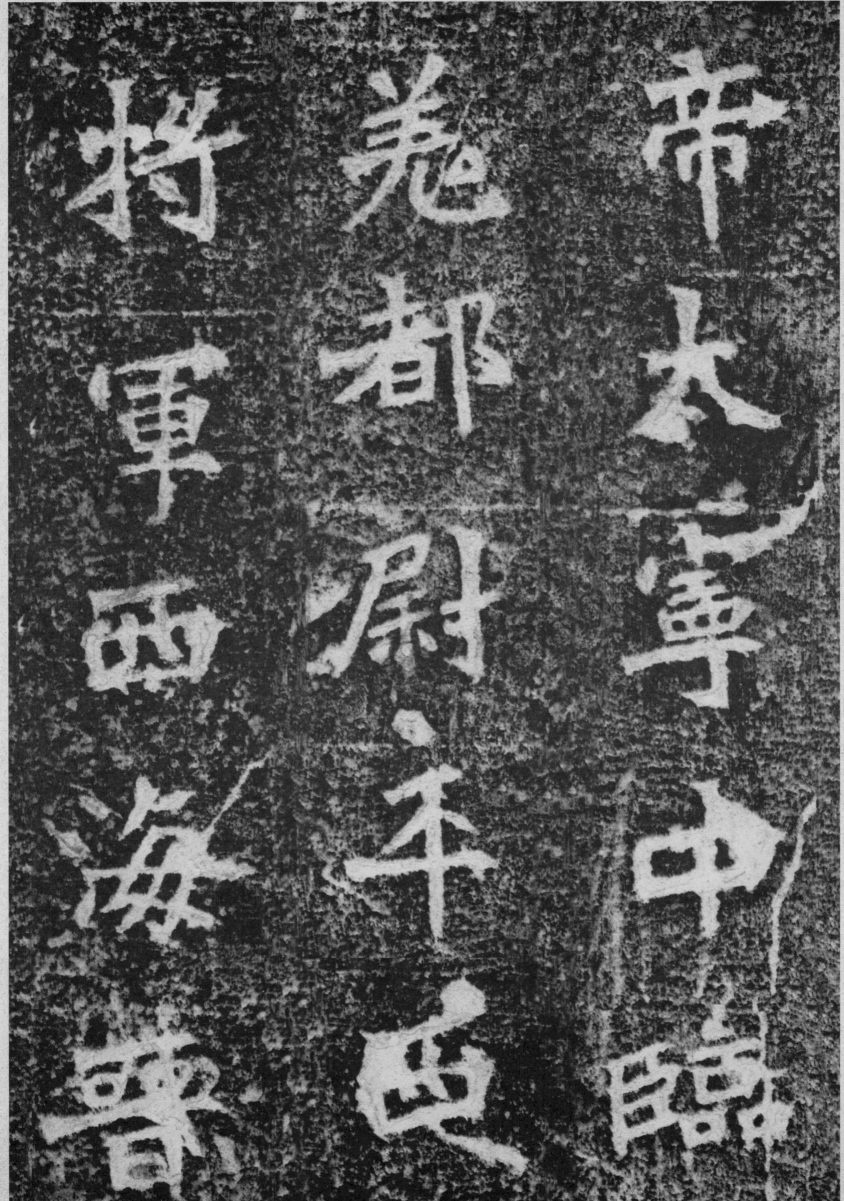

将军西

军西海

都尉平

帝太宁中临

昌金城武威

太

武

城

郡

大

守

高

成

遂

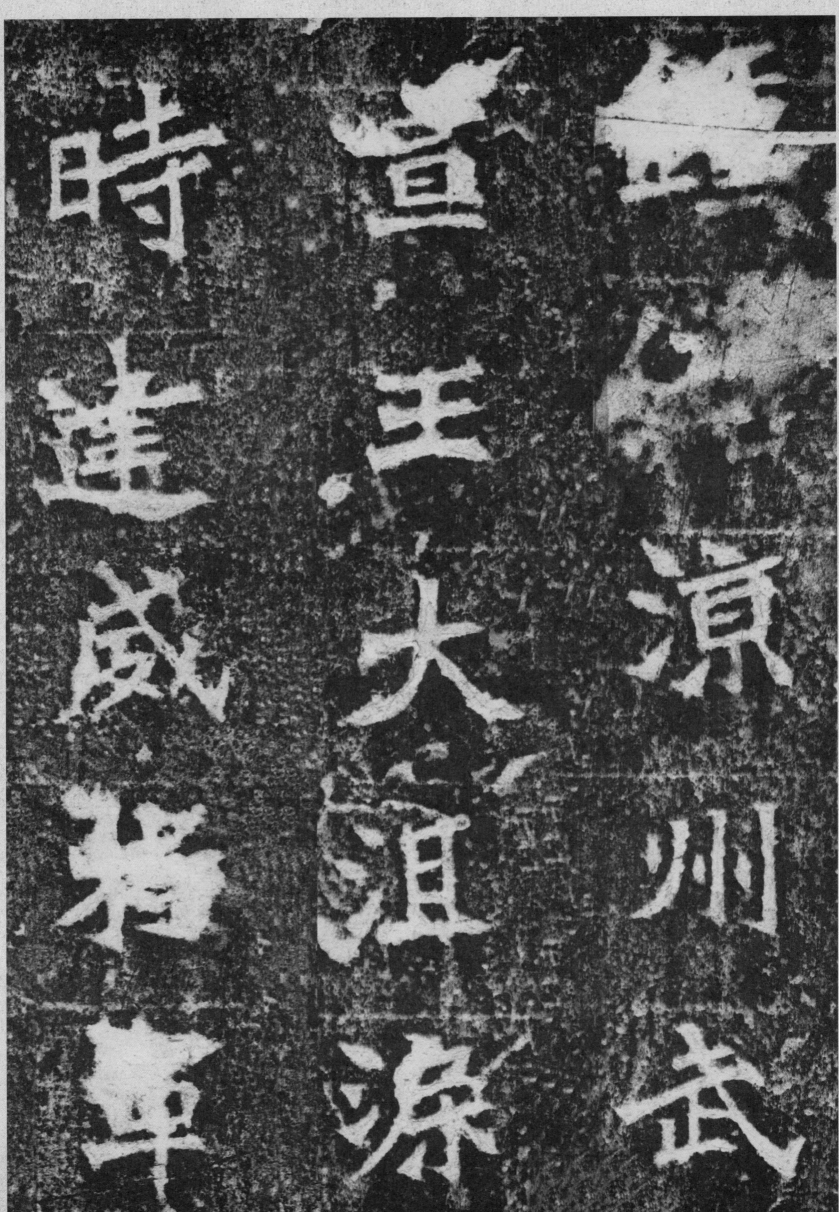

武

凉州

武

凉

川

源

时

建

威

将

军

宣

王

大

沮

源

武威太守曾

祖璋伪凉举军骑凉寒

秀才本州治

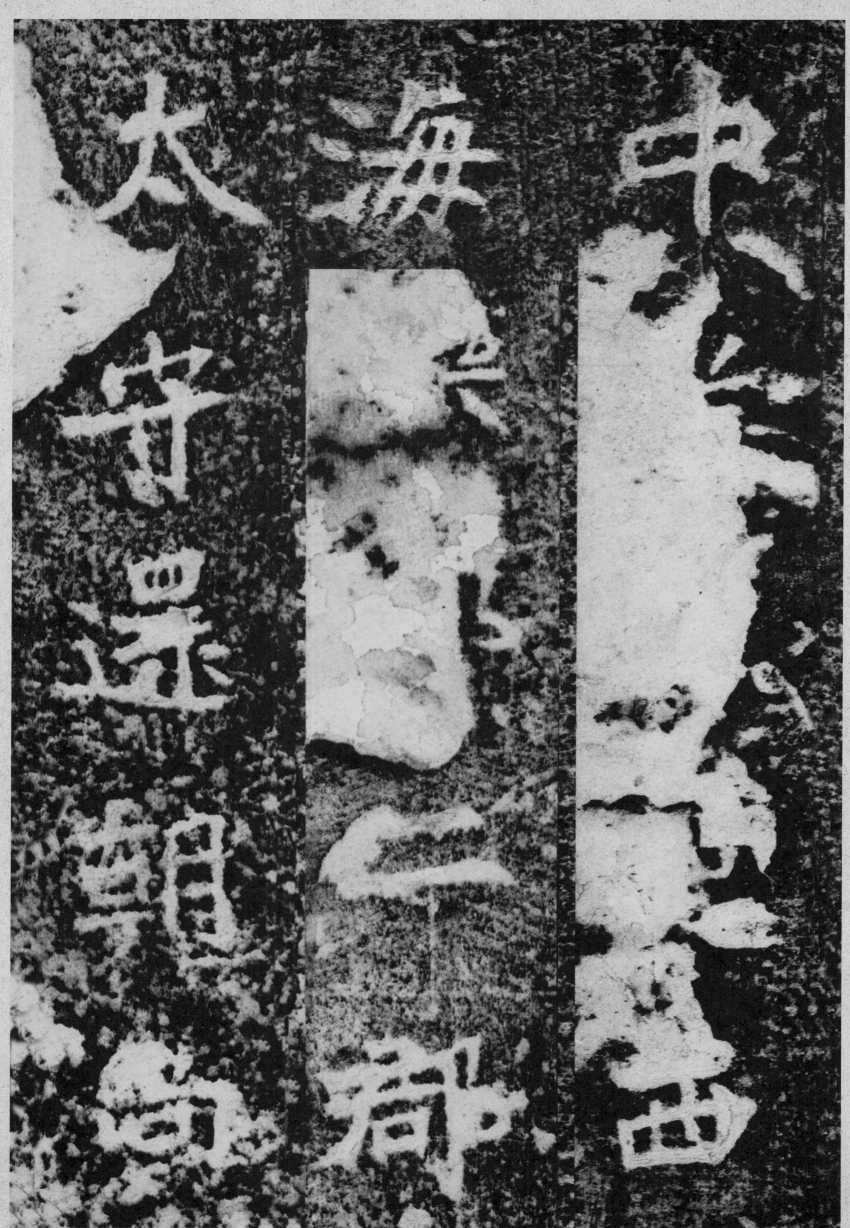

書祠部郎羽　林監祖興宗　偽涼都營護

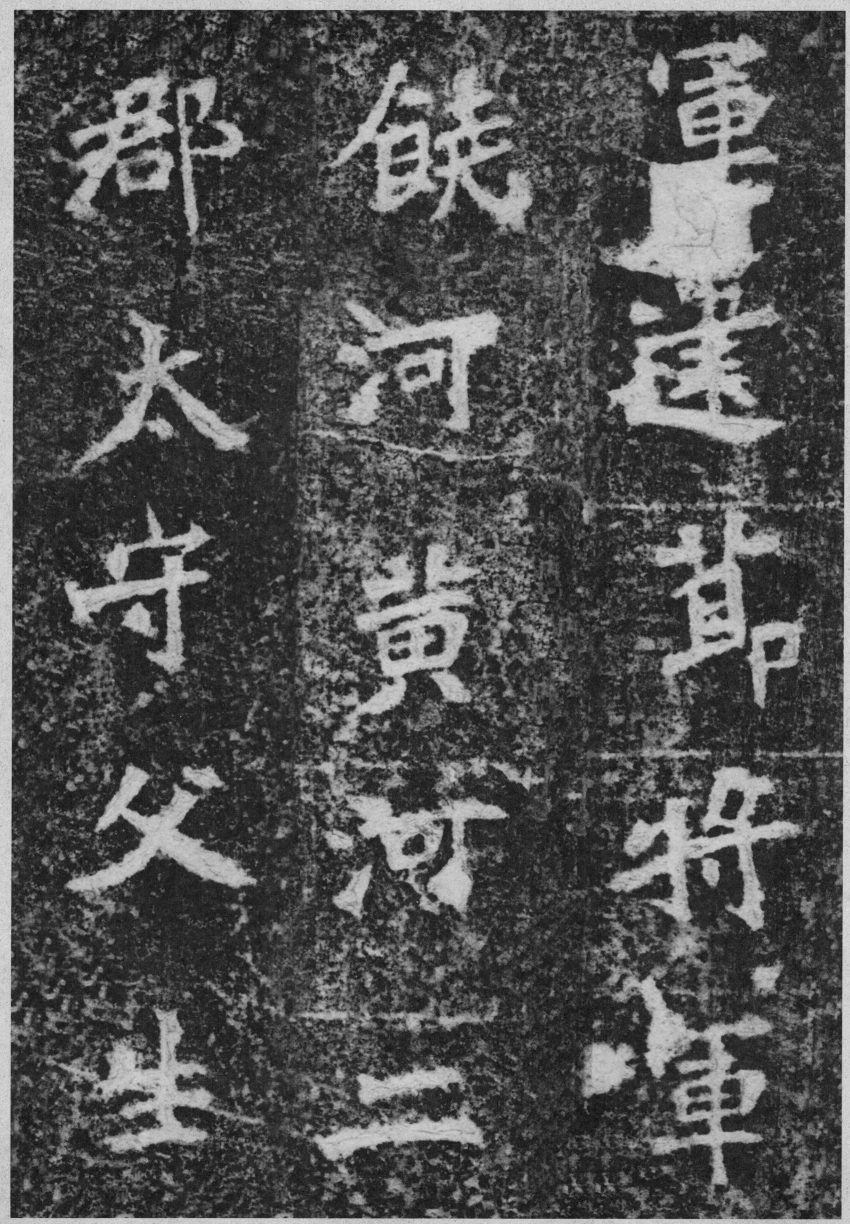

军建节将军

饶河黄河二

郡太守父生

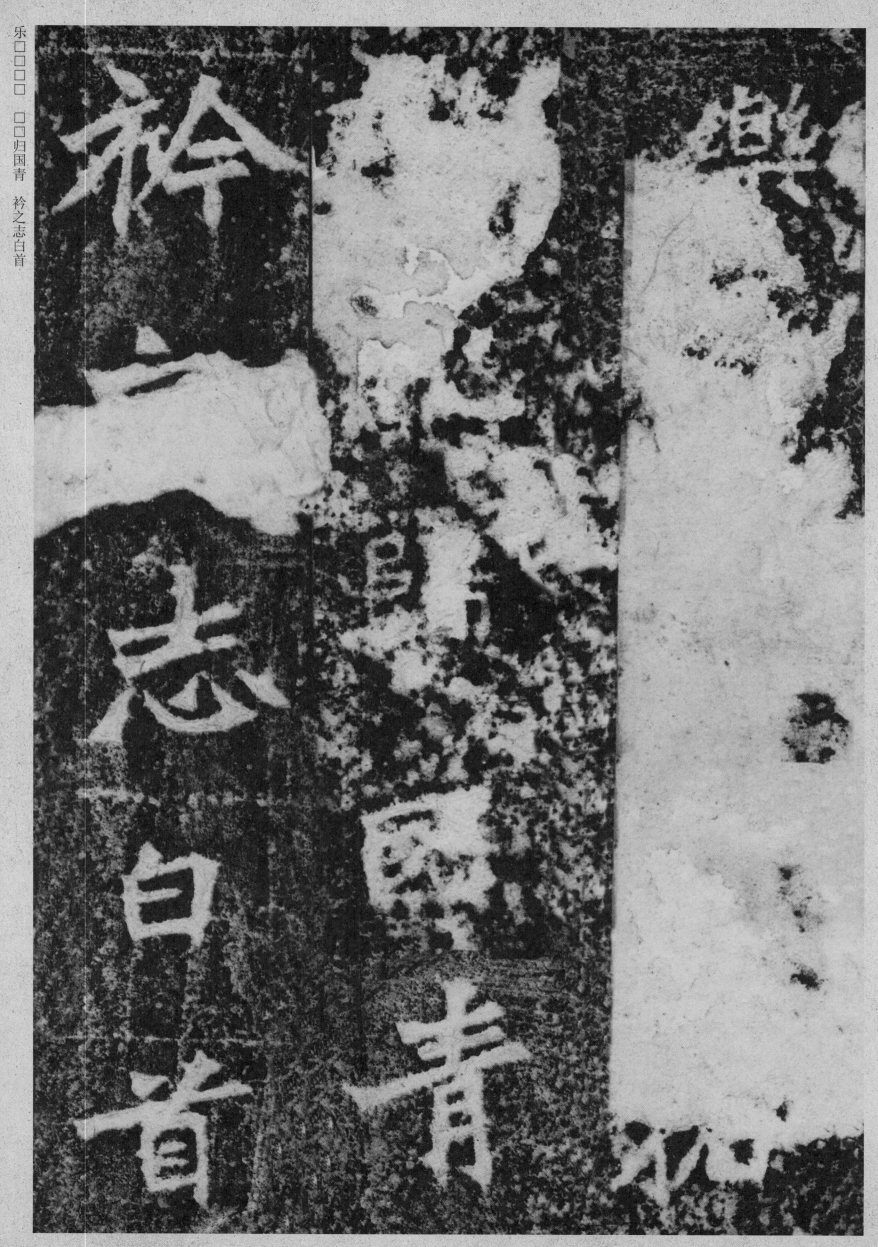

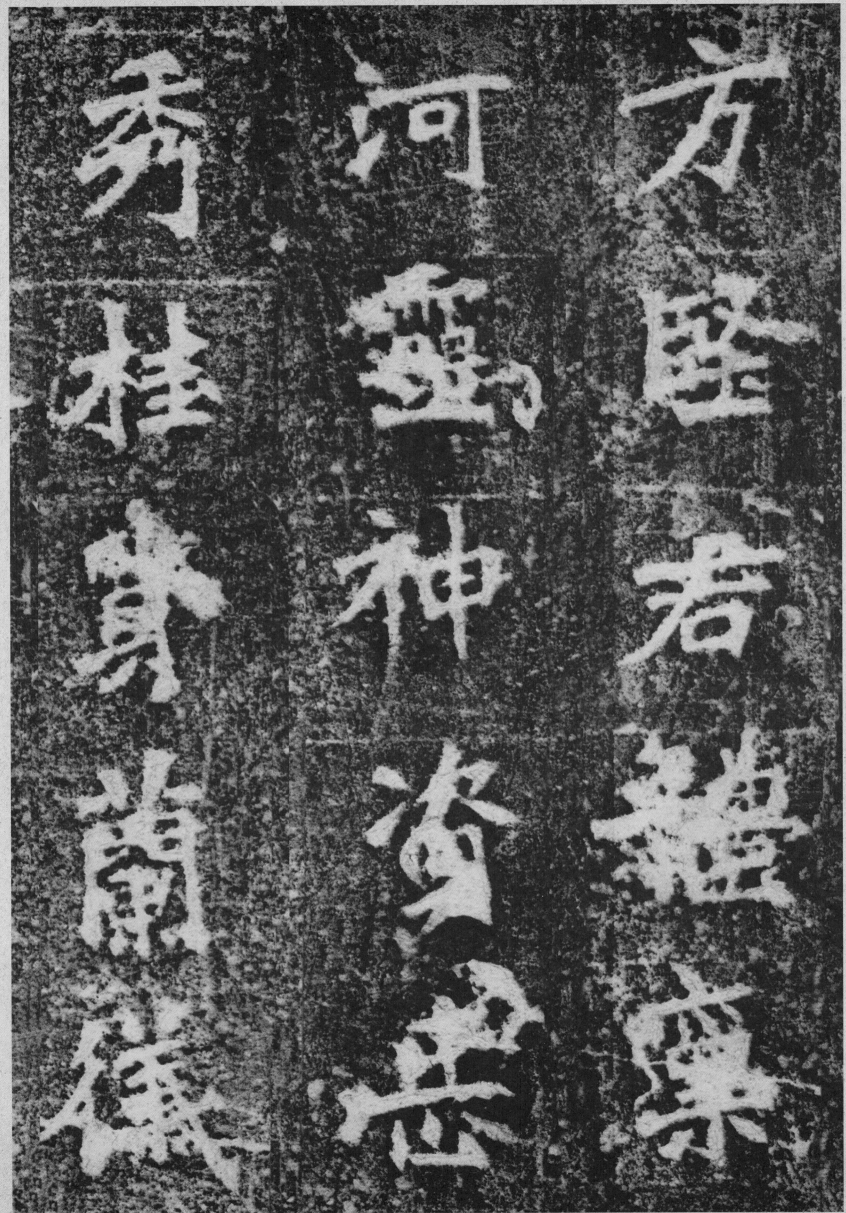

方堅君體稟
河靈神資岳
秀桂質蘭儀

秀桂質蘭儀
河靈神資岳
方堅君體稟

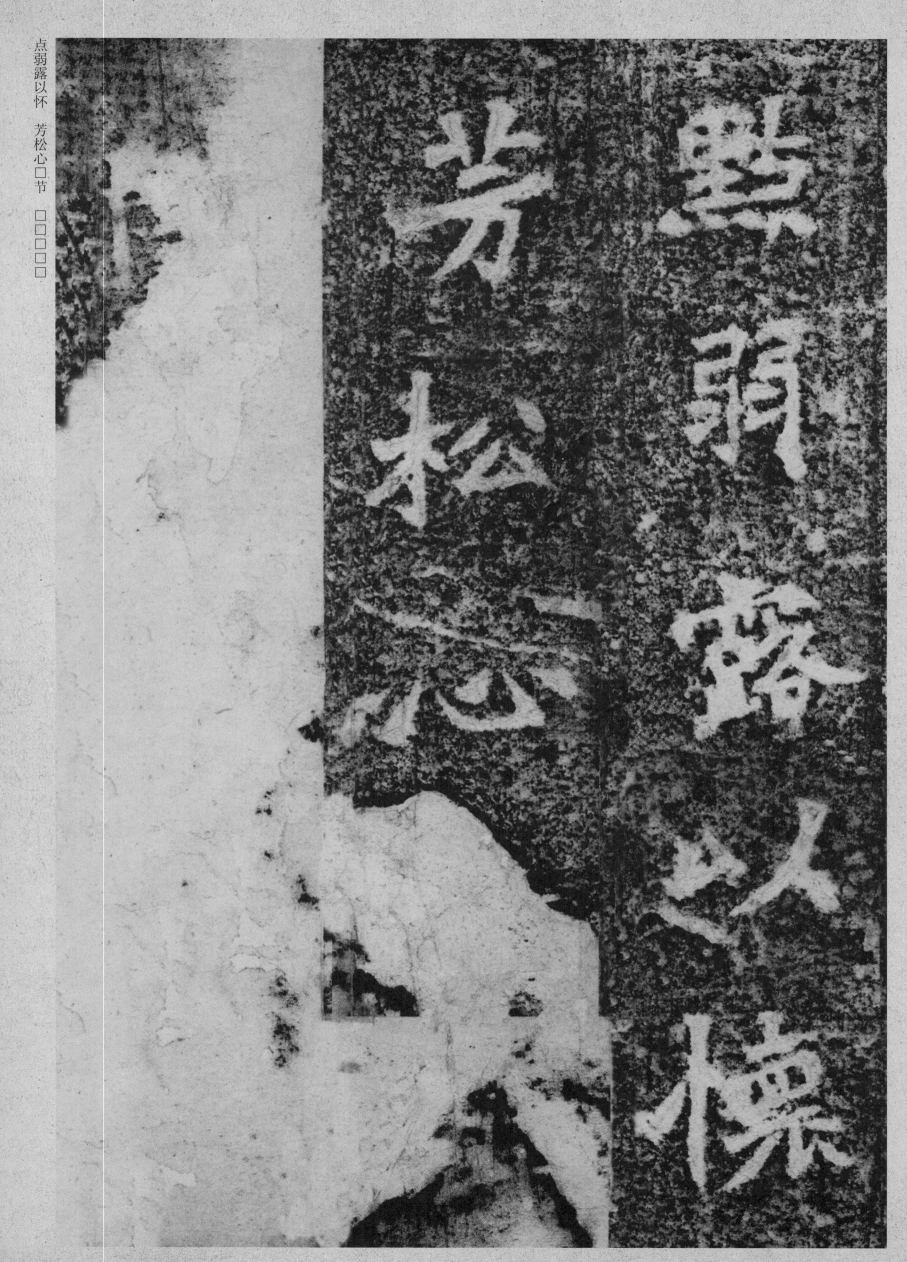

点弱露以怀　芳松心□节　□□□□□

39

春初荷之出

若新蘅之

春初

荷之

成自□□朗　若新蘅之当　春初荷之出

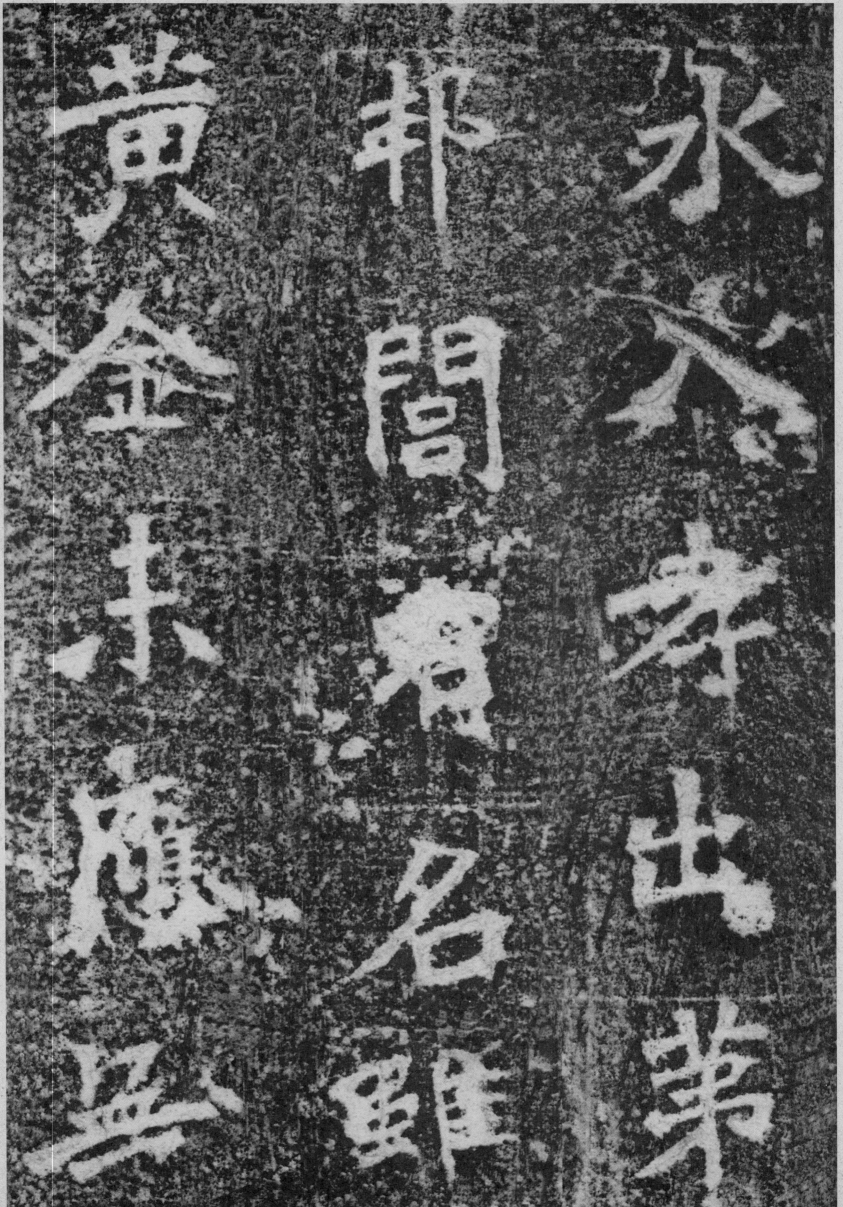

水入孝出第

邦闾有名虽

黄金未应无

聪郭武交參郭

42

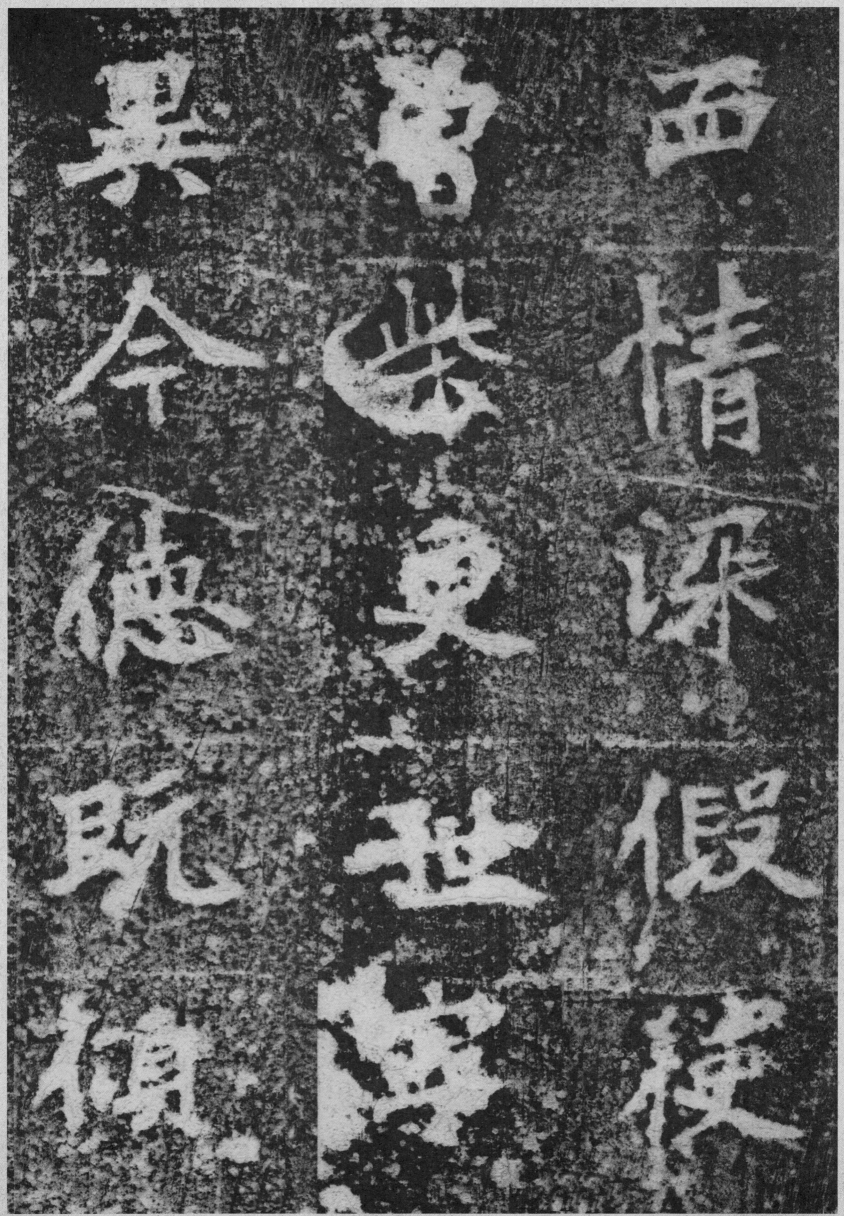

血情深假使　曾柴更世宁　异今德既倾

44

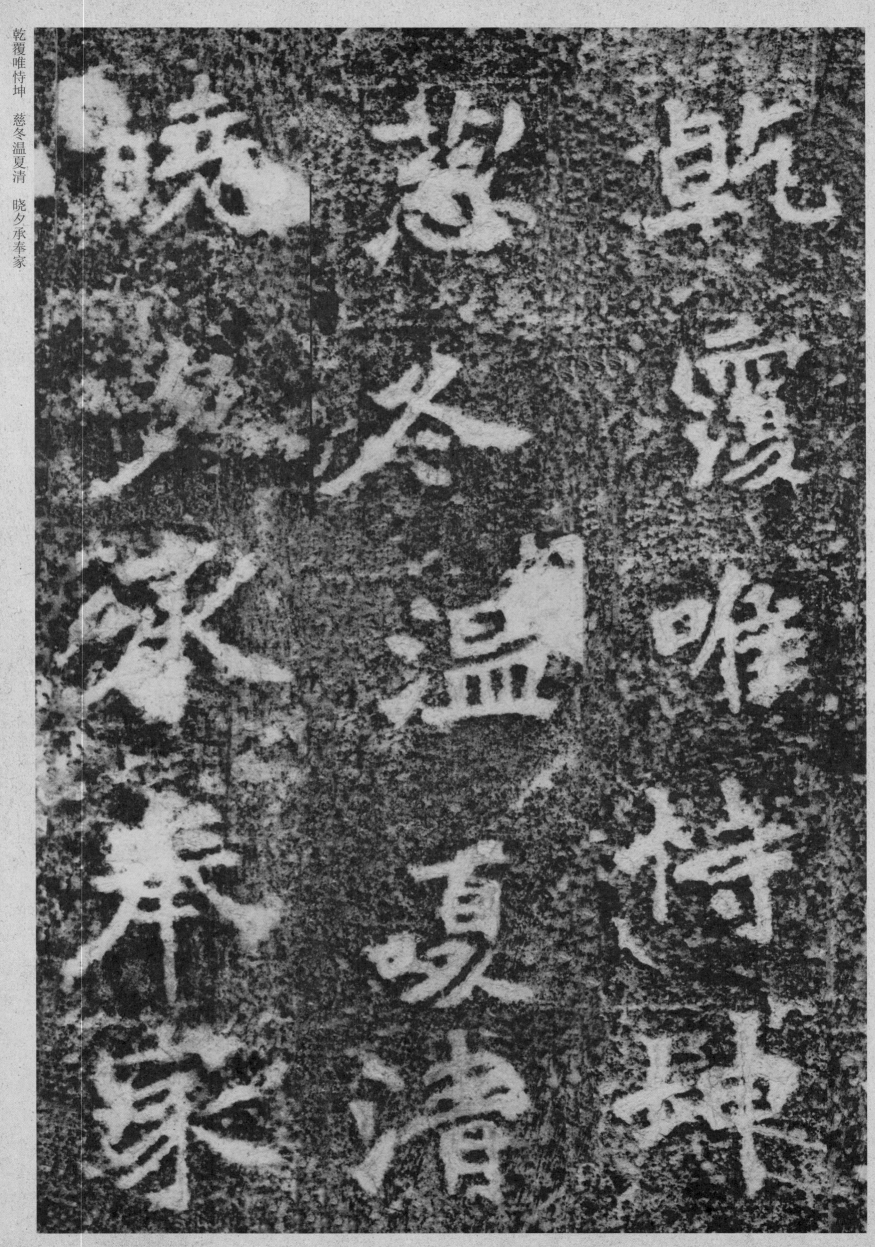

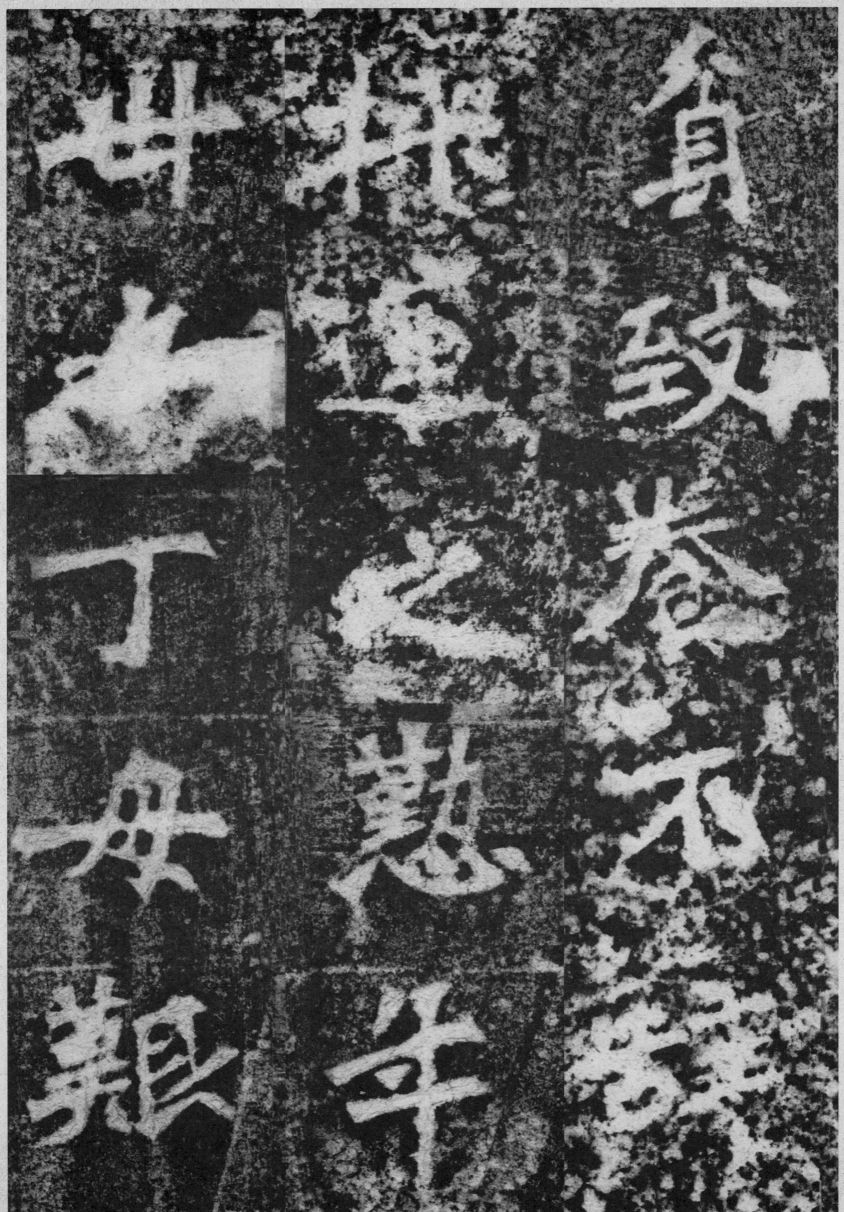

魂七朝磬力

尽思备之生

勺饮不入偷

死脱时当宣 尼无愧深叹 每事过人孤

无 死
手 脱
望 无 时
人 愧 当
孤 楽 嗟

48

風超

日新

紫以延

驰天

昌中

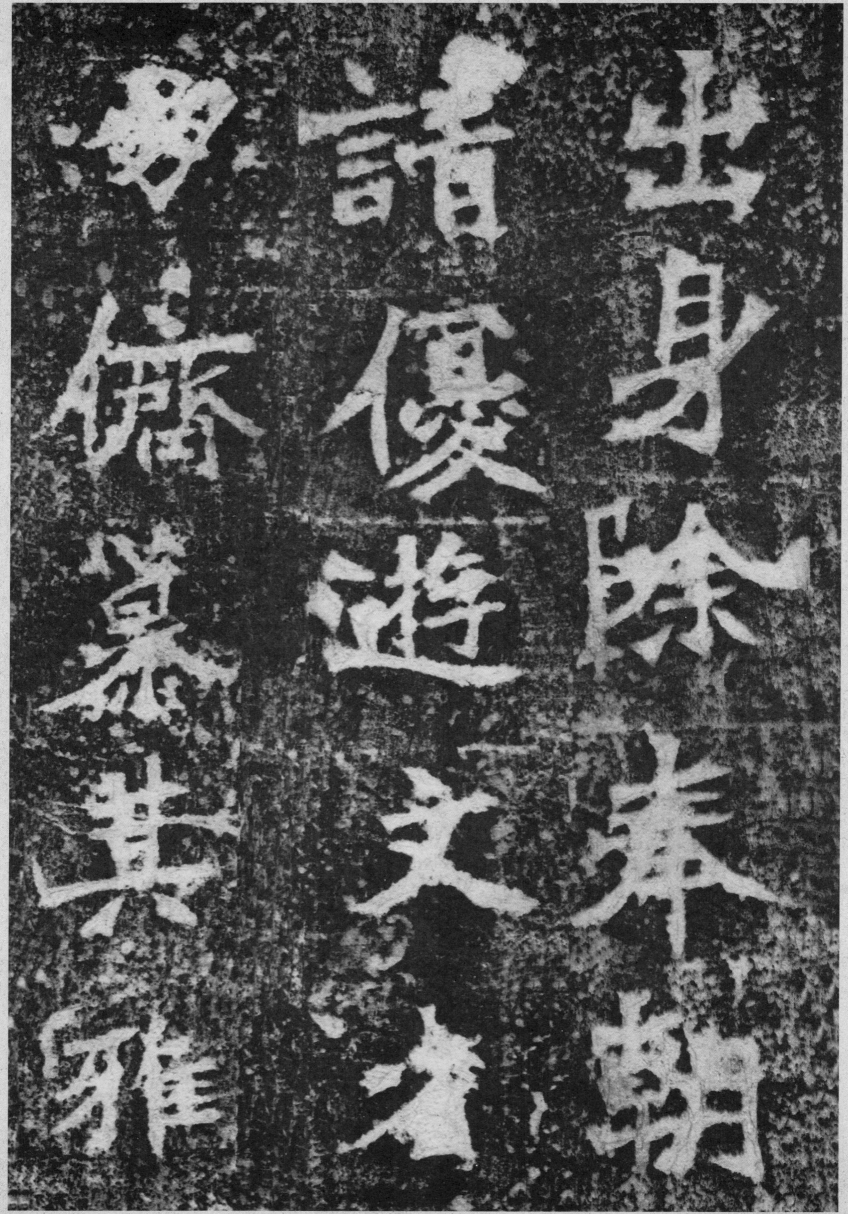

出身除奉朝

請優游文省

朋儕慕其雅

尚朝廷以君

荫望如此德

□宣畅以熙

尚朝廷以君

荫望如此德

宣畅以熙

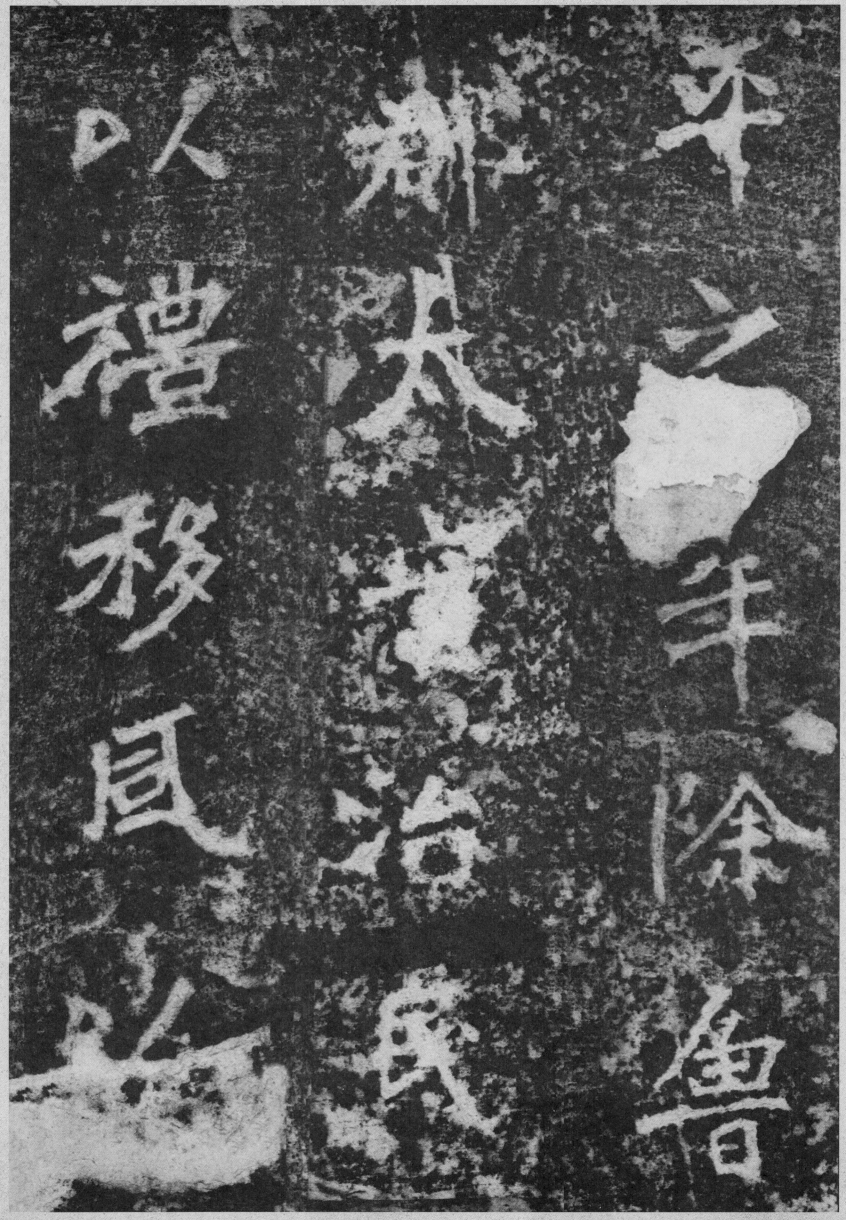

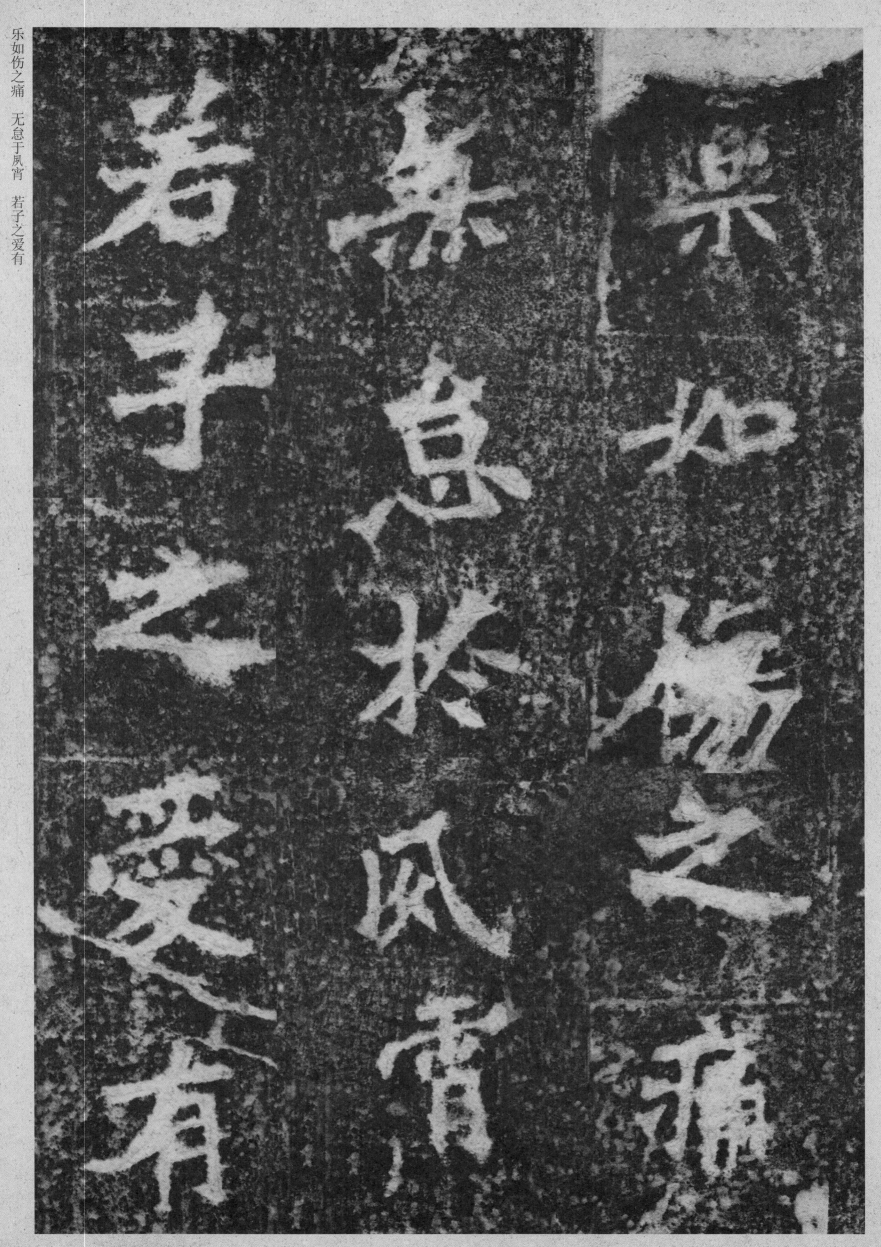

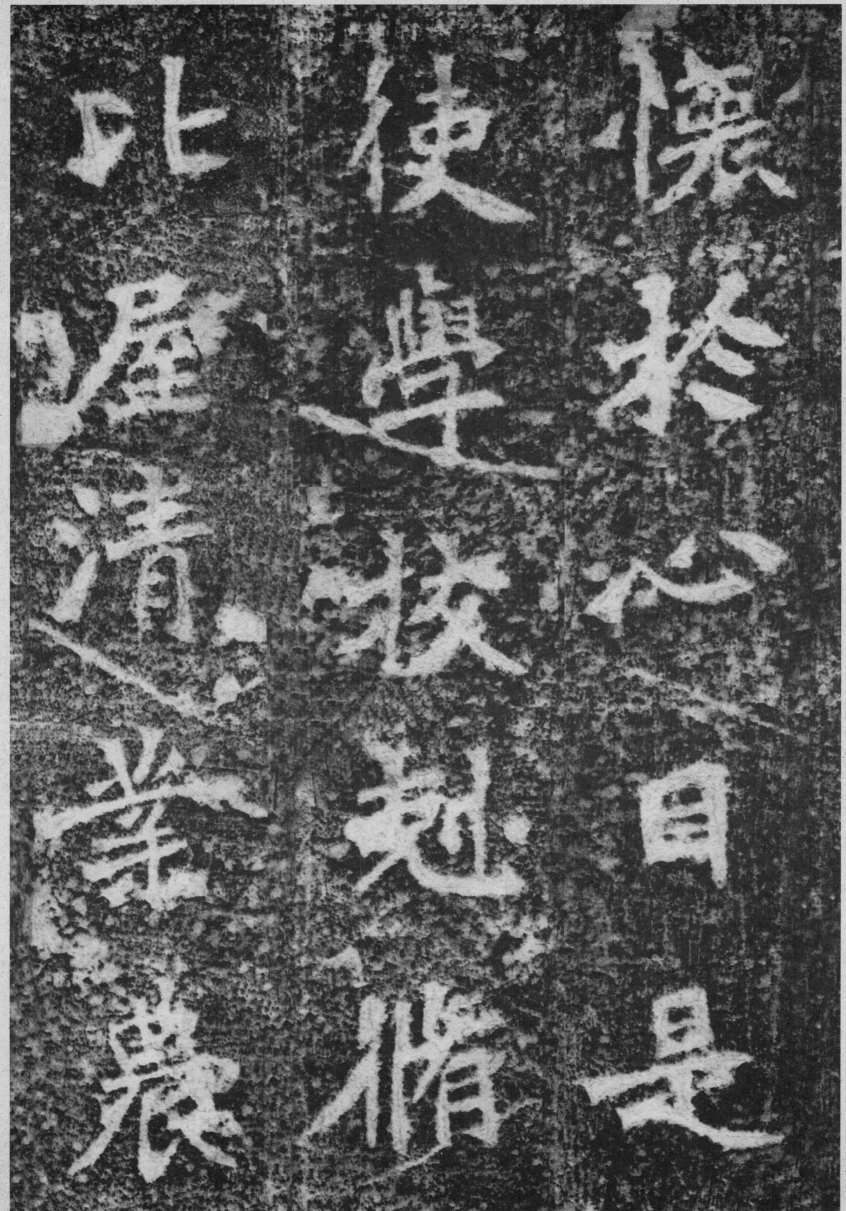

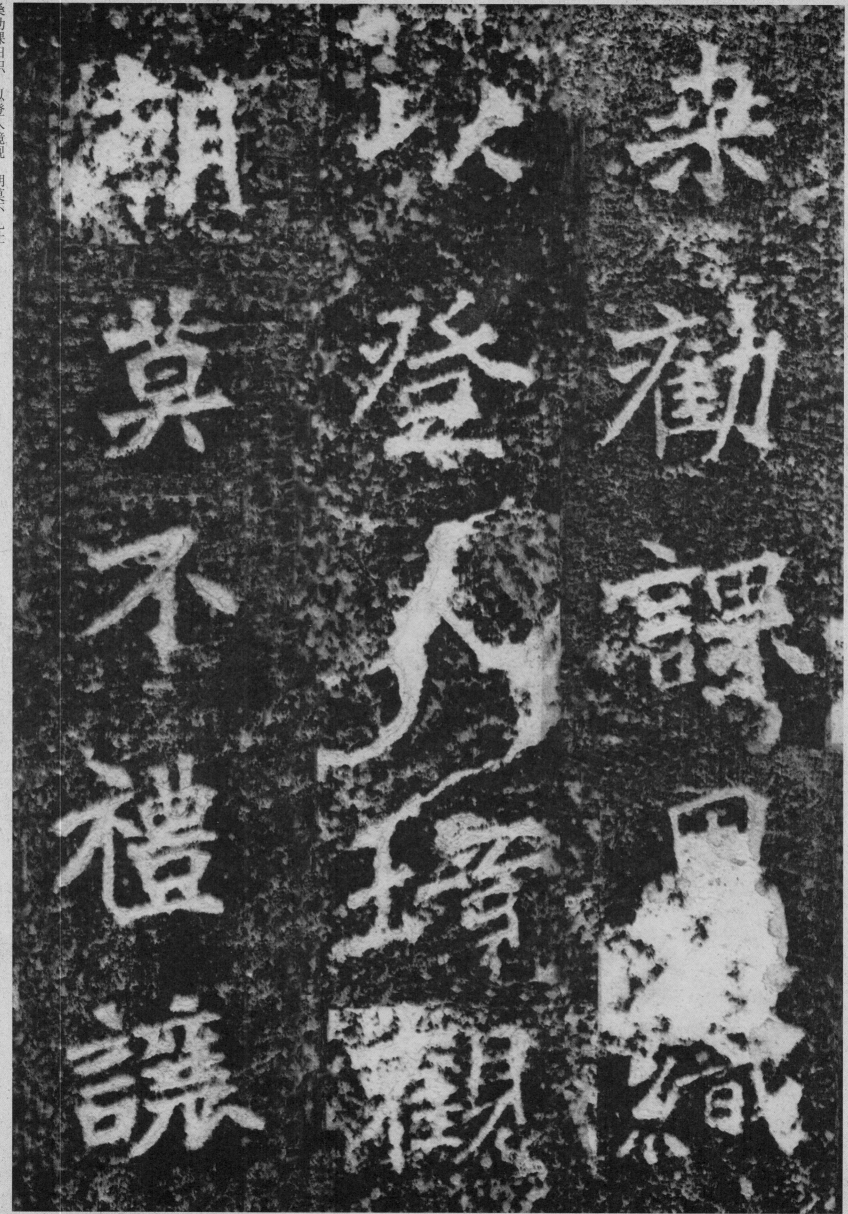

桑劝课田织　以登入境观　朝莫不礼让

化感无心草　石知变恩及　泉水禽鱼自

化
无
心
草

石
知
变
恩
及

泉
水
禽
鱼
自

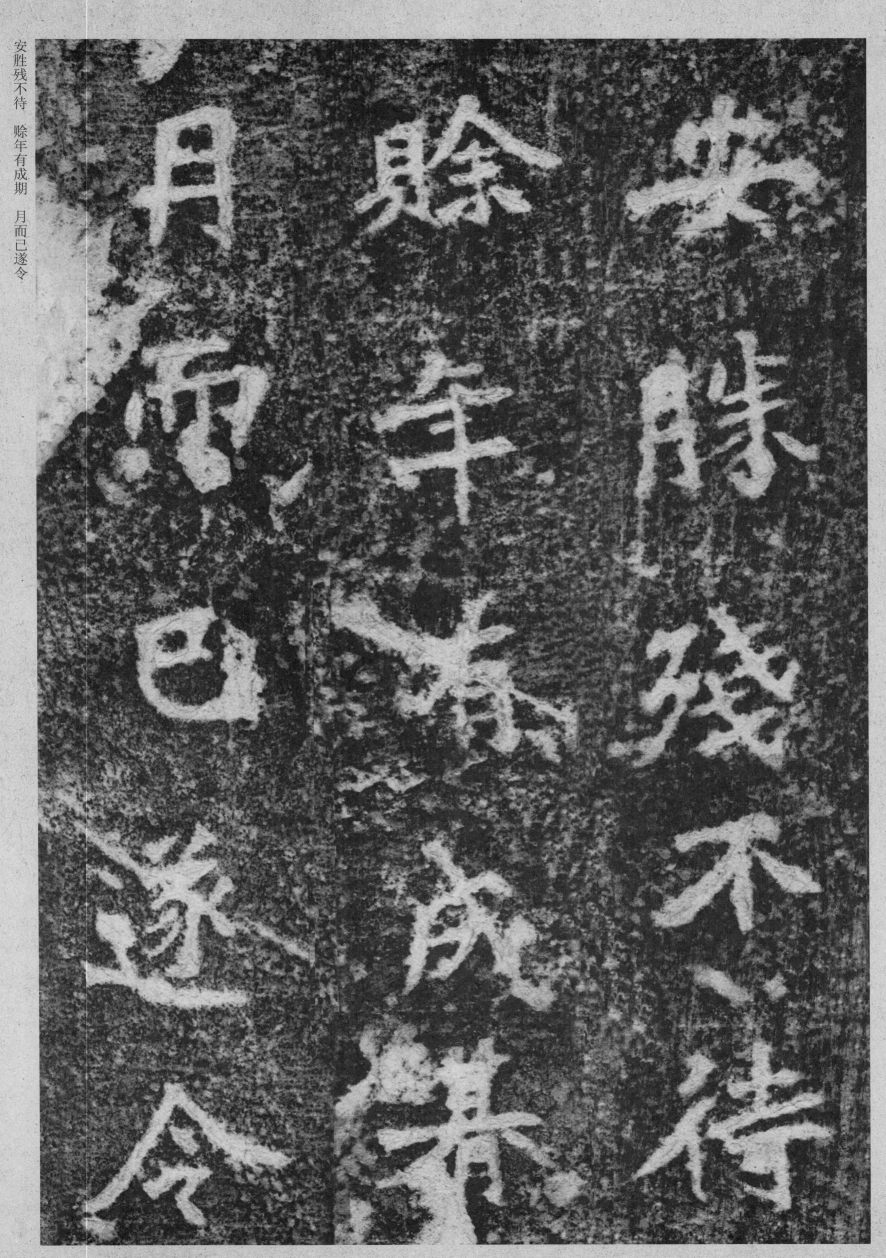

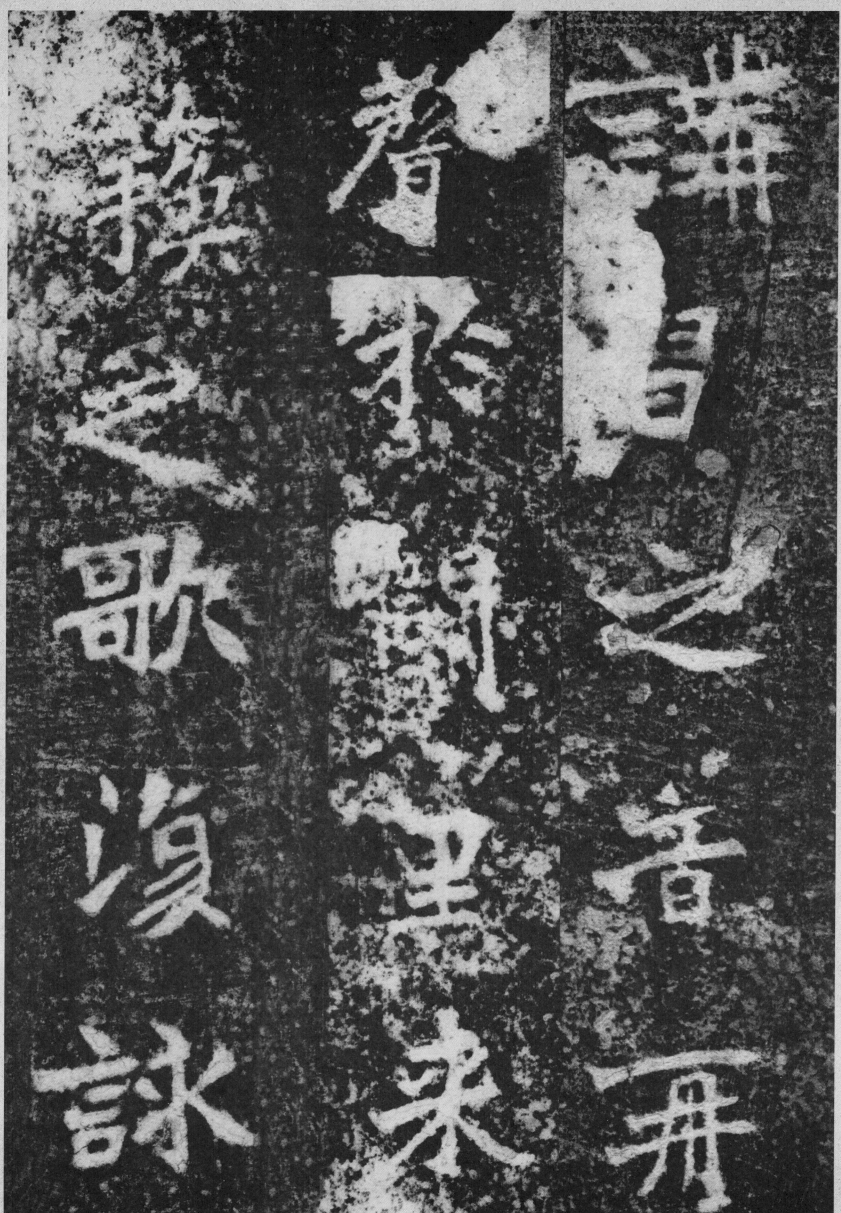

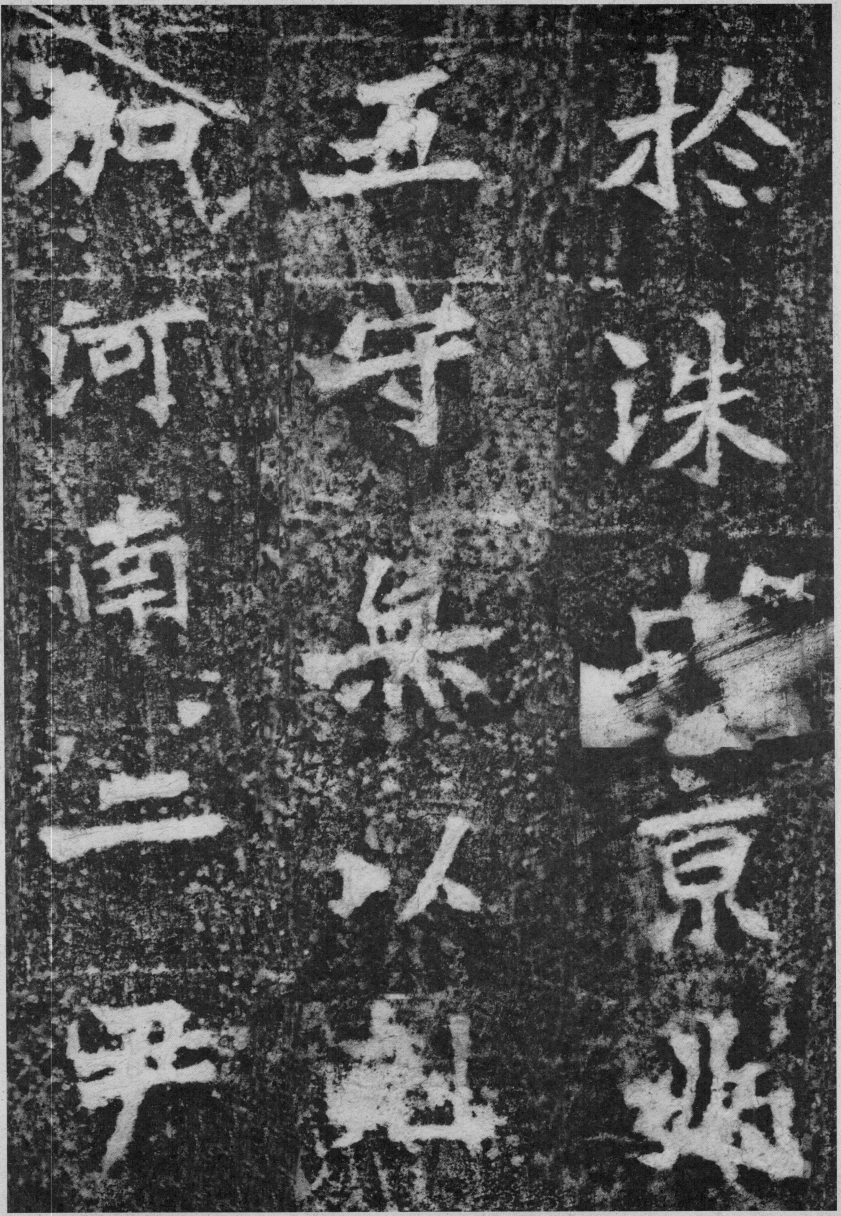

于洙中京兆　五守无以克　加河南二尹

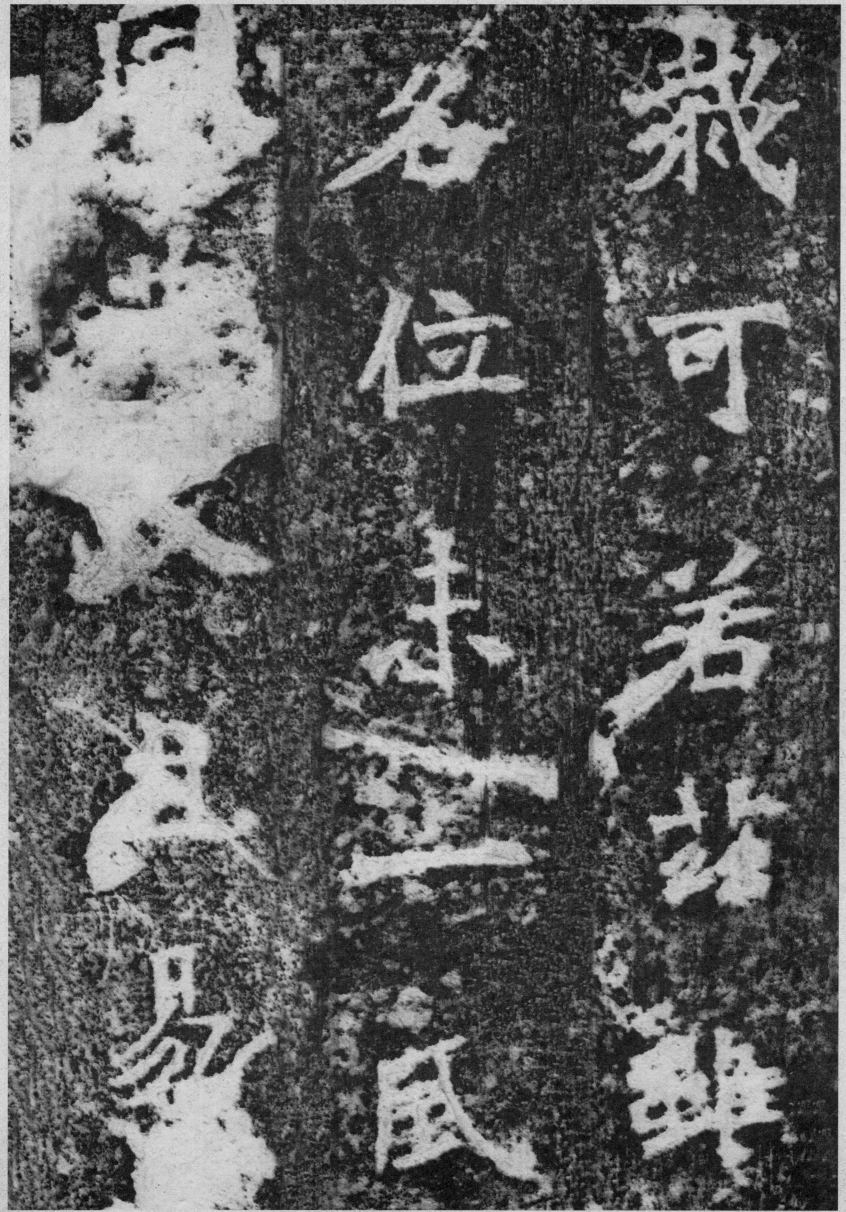

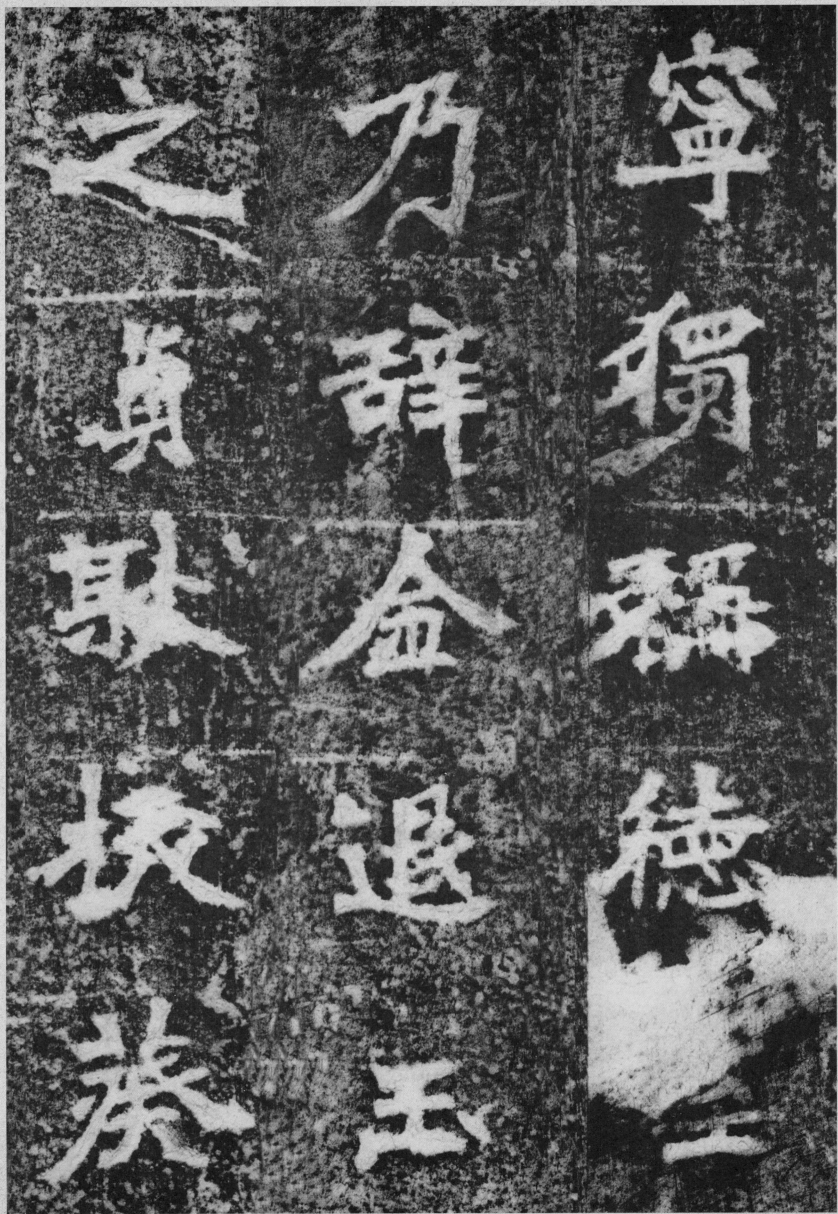

宁独

乃辞金

退玉

之贞

耿拔葵

去
織
之
信

方
之
我
君

猶
古








恺 弟 ... 民
父 母 实 恐
韶 曦 迁 影 东





恺悌君子民　之父母实恐　韶曦迁影东

風改吹尽地
民庶逆深玄
慕是以刊石

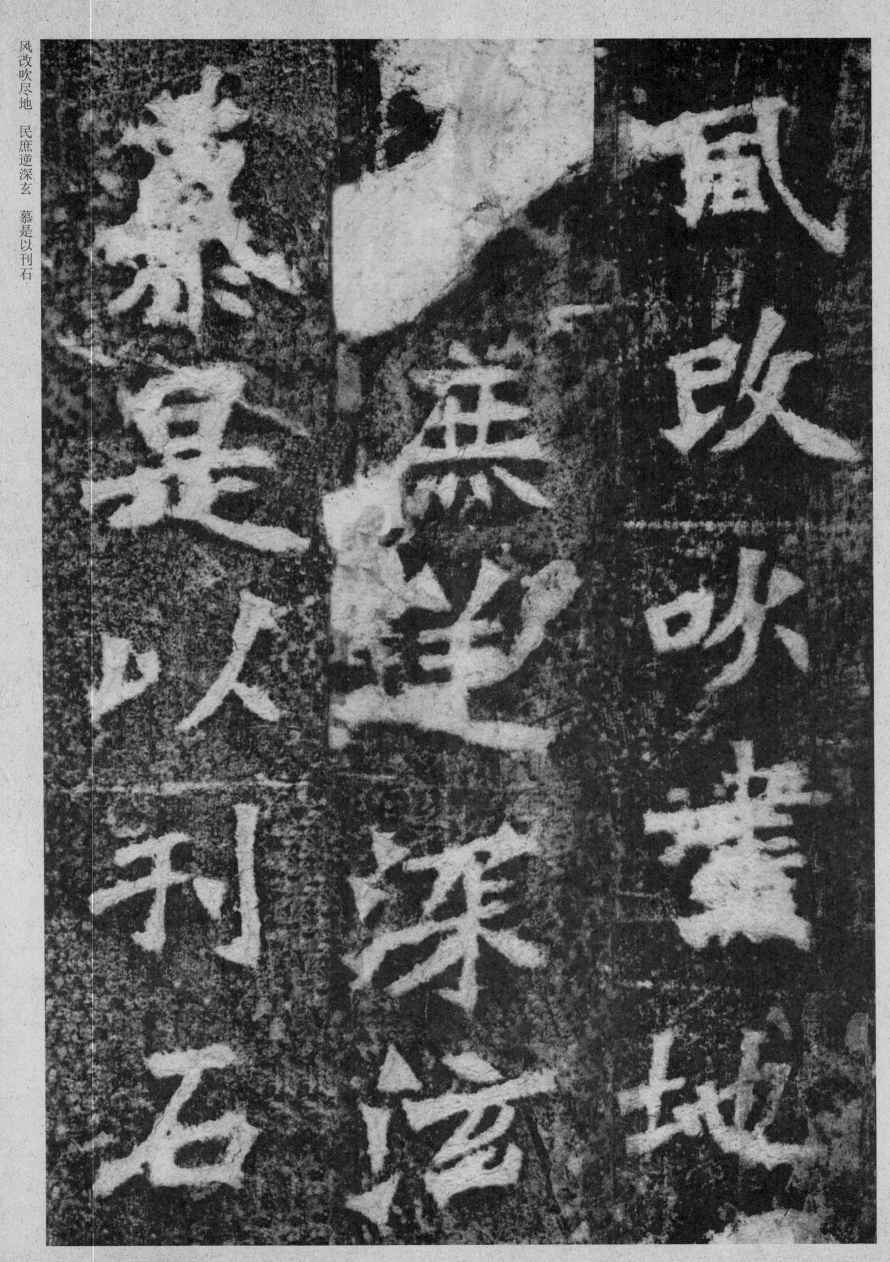

闸

美

题

猷

高

献

以

庶

能

旌

扬

或

盛

休烈□其辞　曰氏焕天文　体承帝胤神

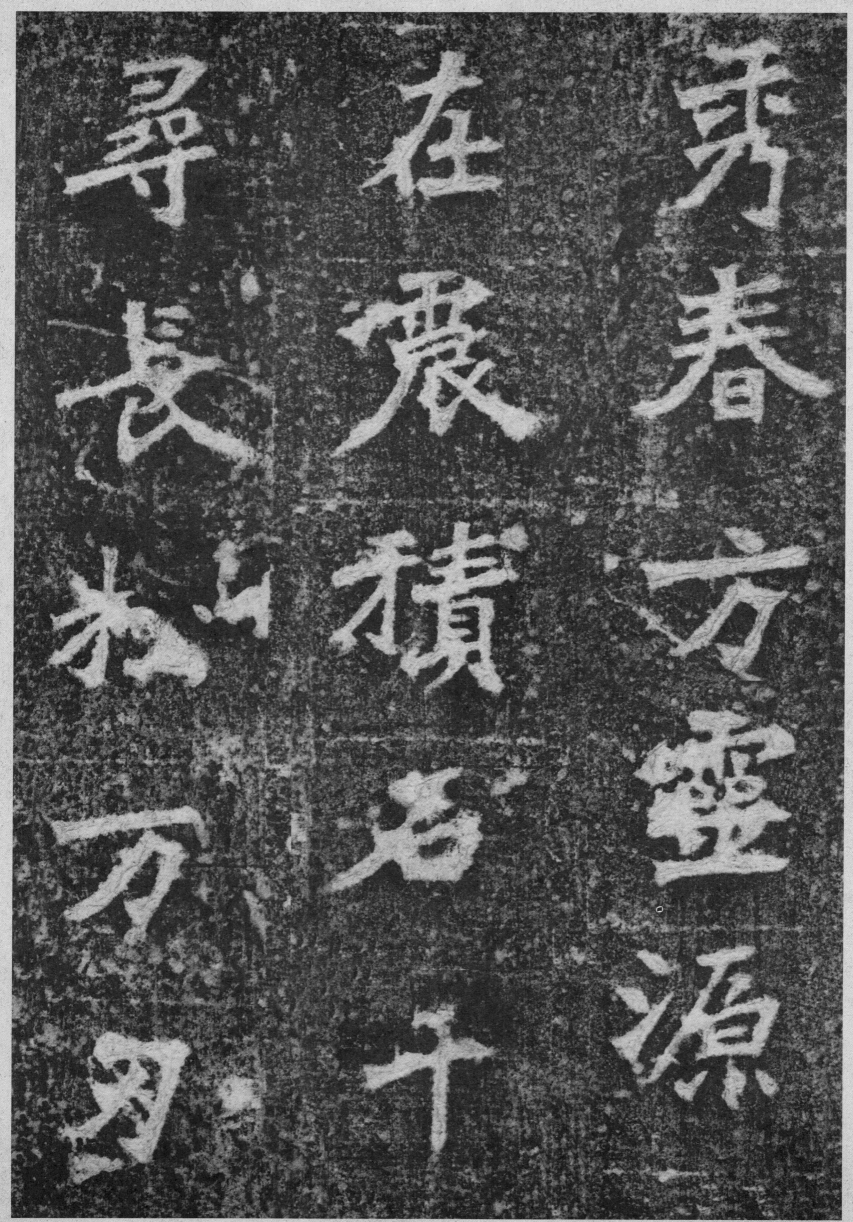

秀春方灵源 在震积石千 寻长松万刃

秀春方灵源
在震积石千
寻长松万刃

軒冕周汉冠 盖魏晋河灵 岳秀月起景

軒冕周汉冠

盖魏晋河灵

岳秀月起景

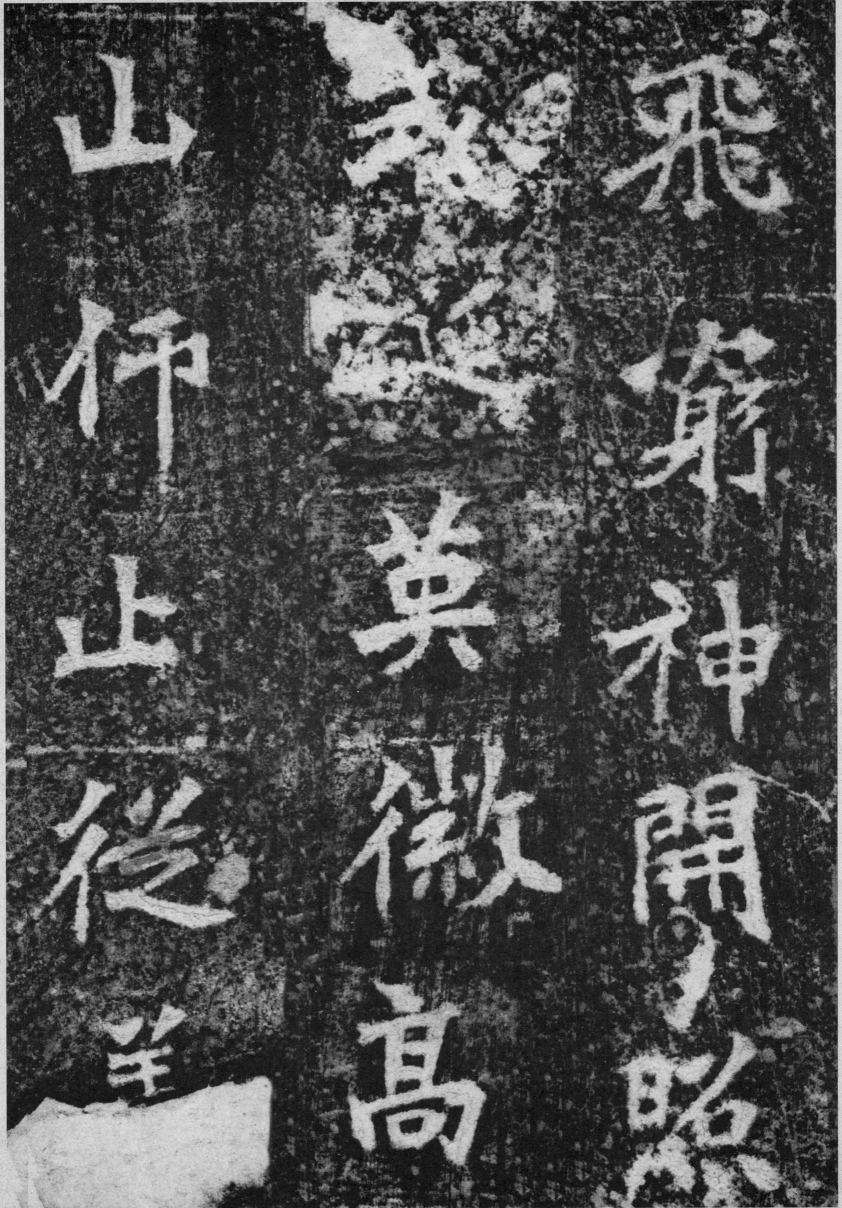

飞穷神开照
式诞英徽高
山仰止从善

如歸唯德是

臨唯仁是依

極遲下庭素

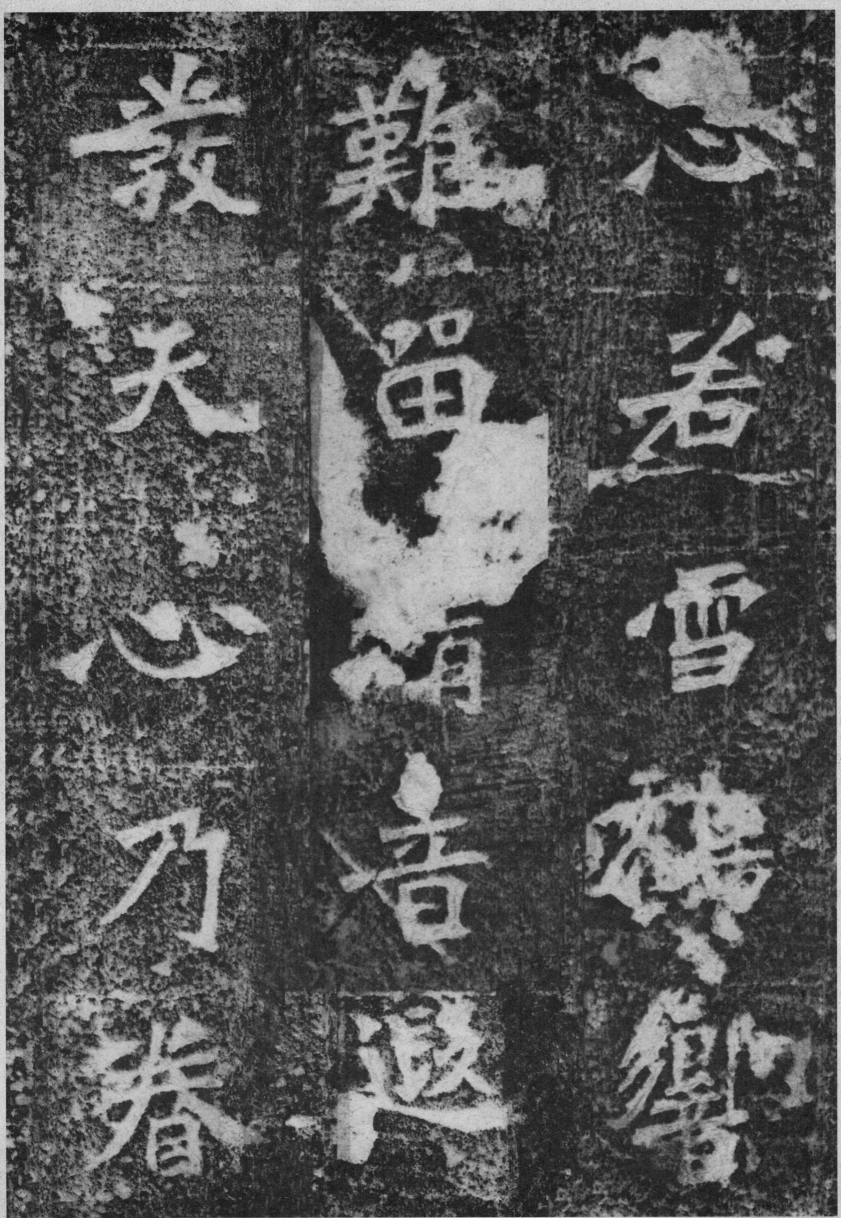

心若雪鹤响　难留清音退　发天心乃眷

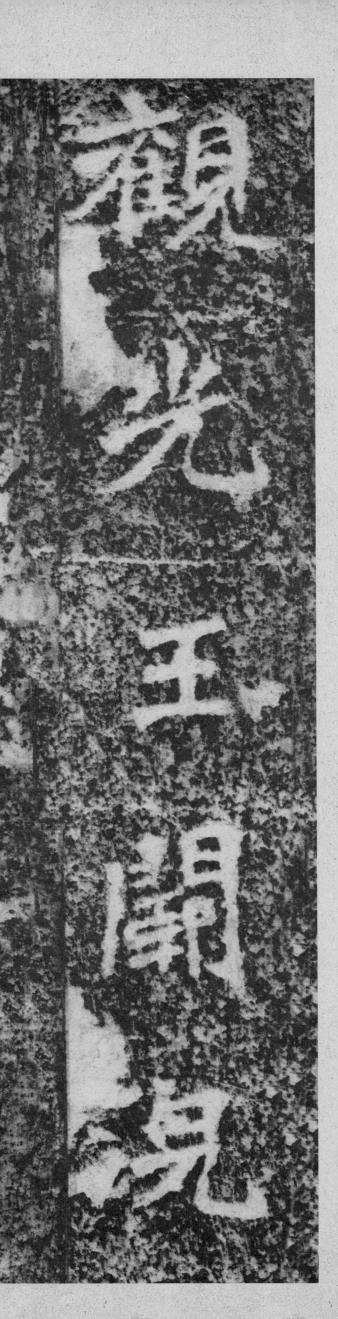

观光玉阙浣

绂紫河承华

烟月妙简唯

烟月妙简

绂紫河承

观光玉阙

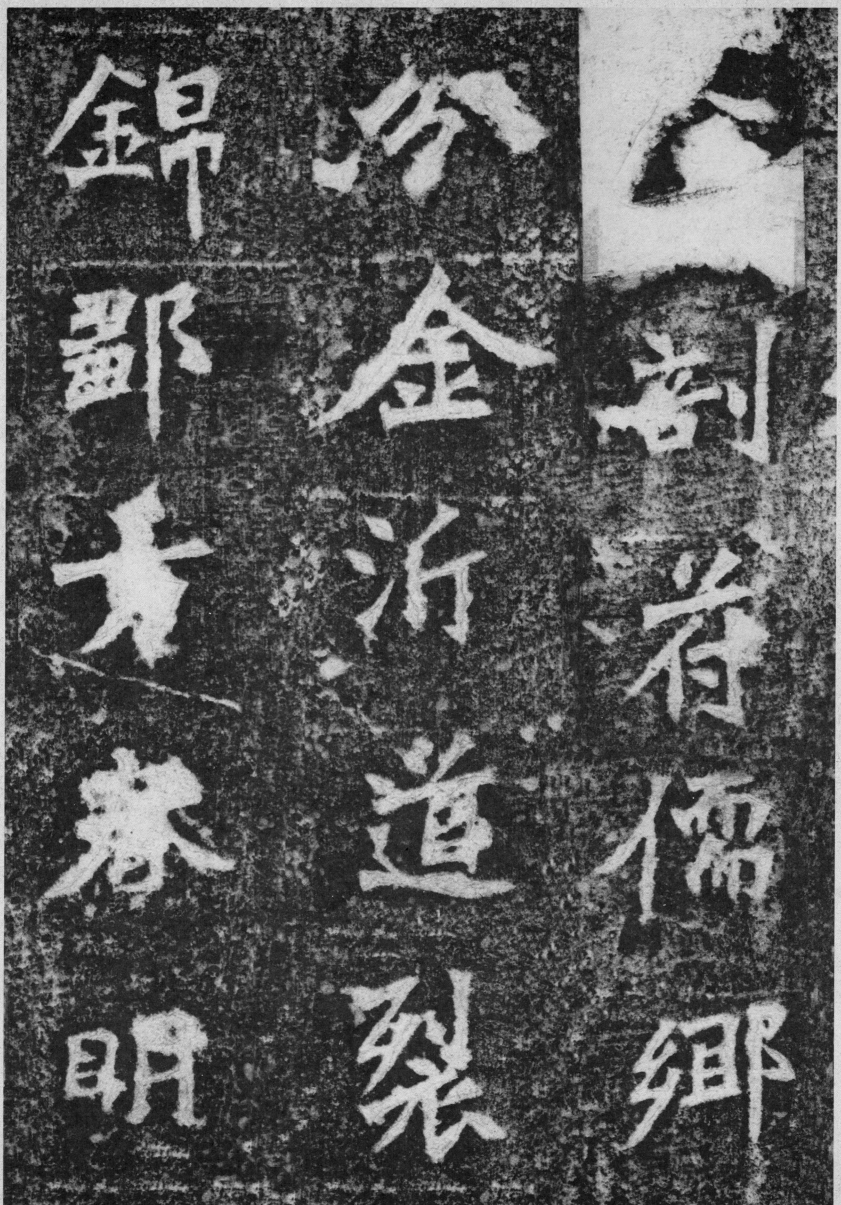

錦邹方春明　人剖符儒　分金沂道裂　锦邹

好养温而□
霜乃如之人
实国之良礼

好养温而

霜乃如之人

宜国之良

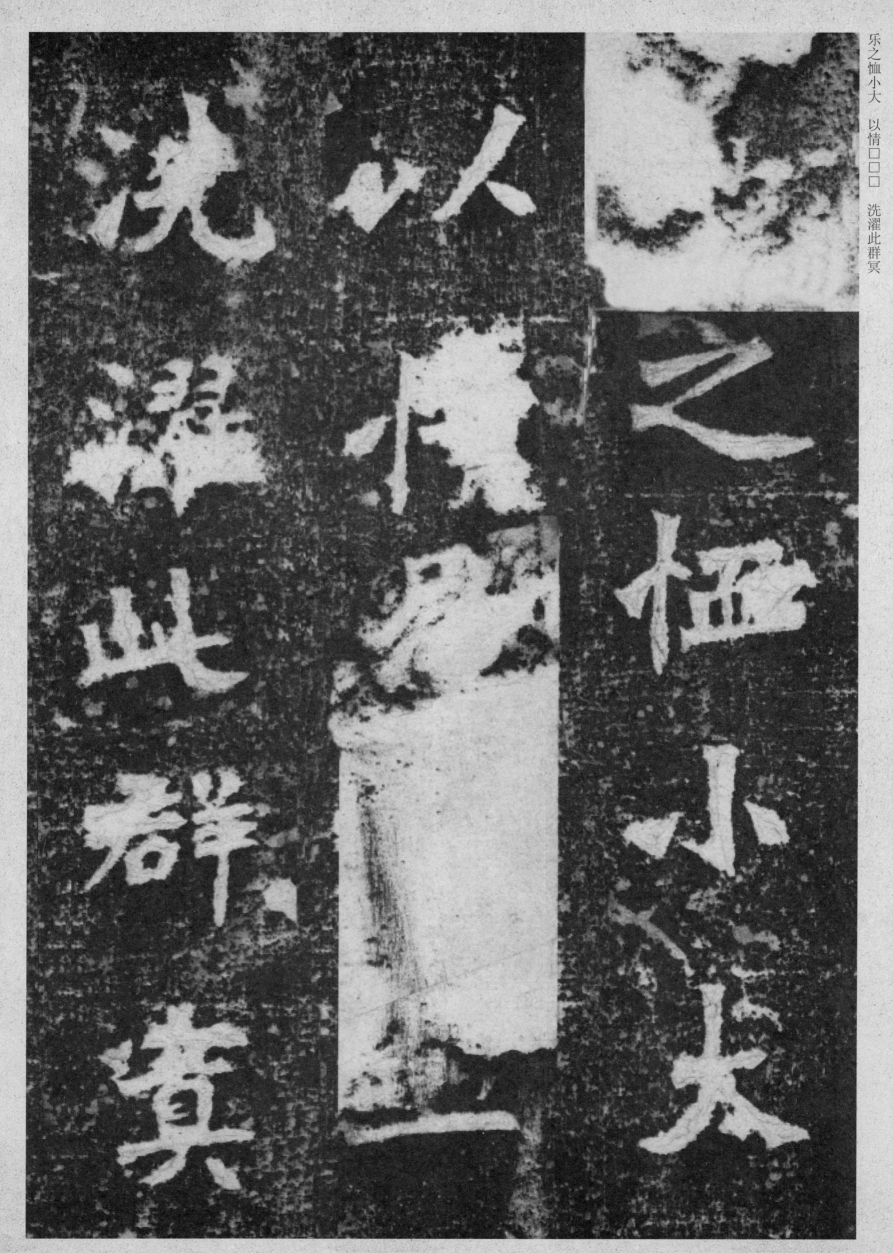

云襄天净千
里开明学建
礼修风教反

禮　里　雲
佾　開　襄
風　明　天
　　學　净
教　建　千

77

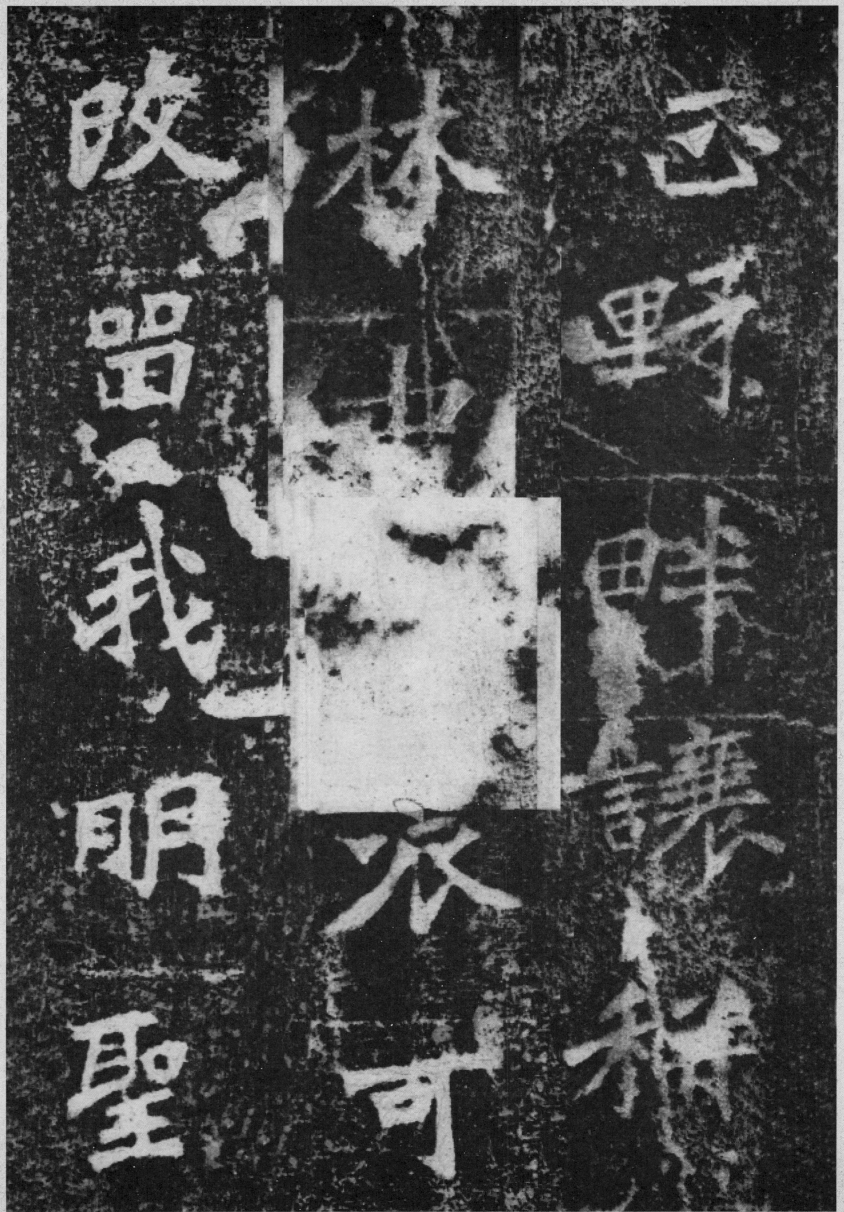

正野畔让耕　林中缊衣可
改留我明圣

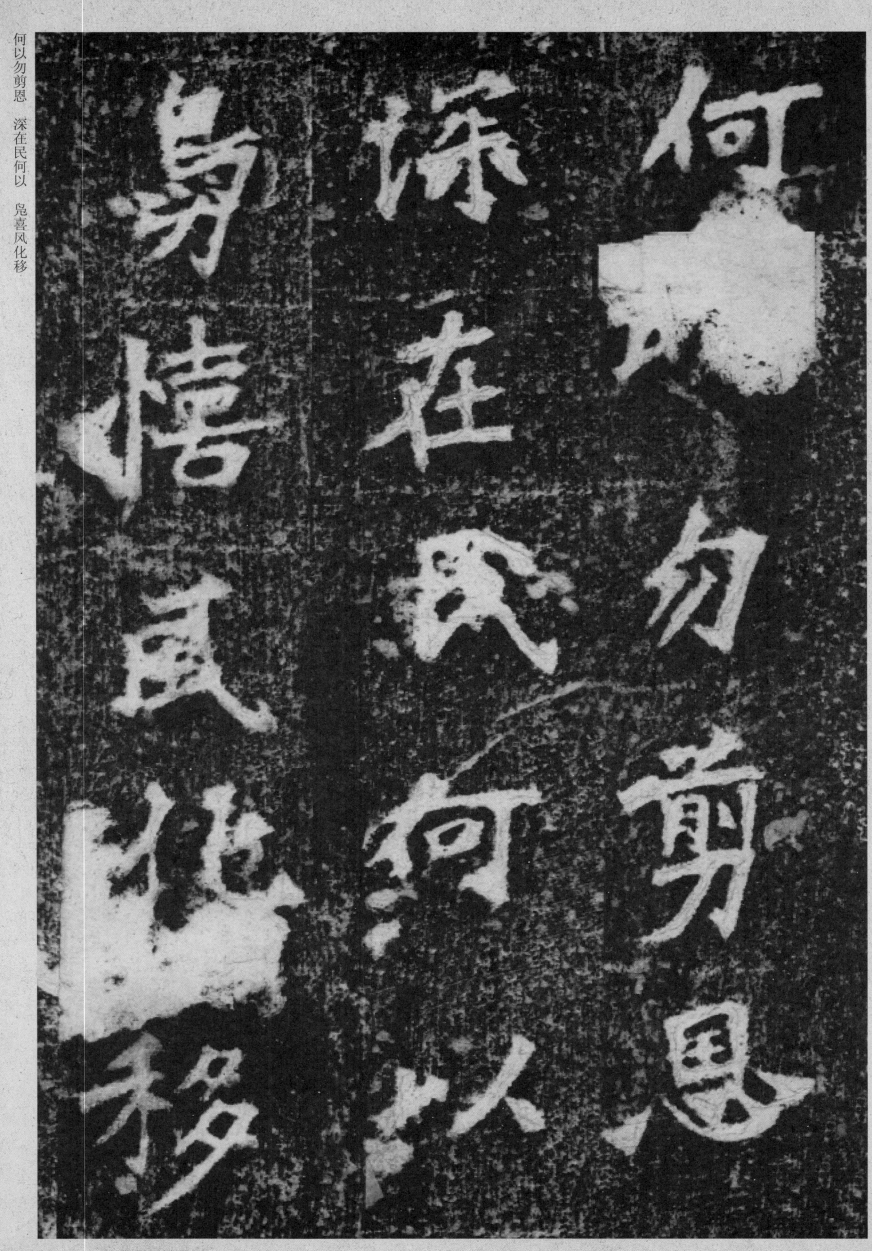

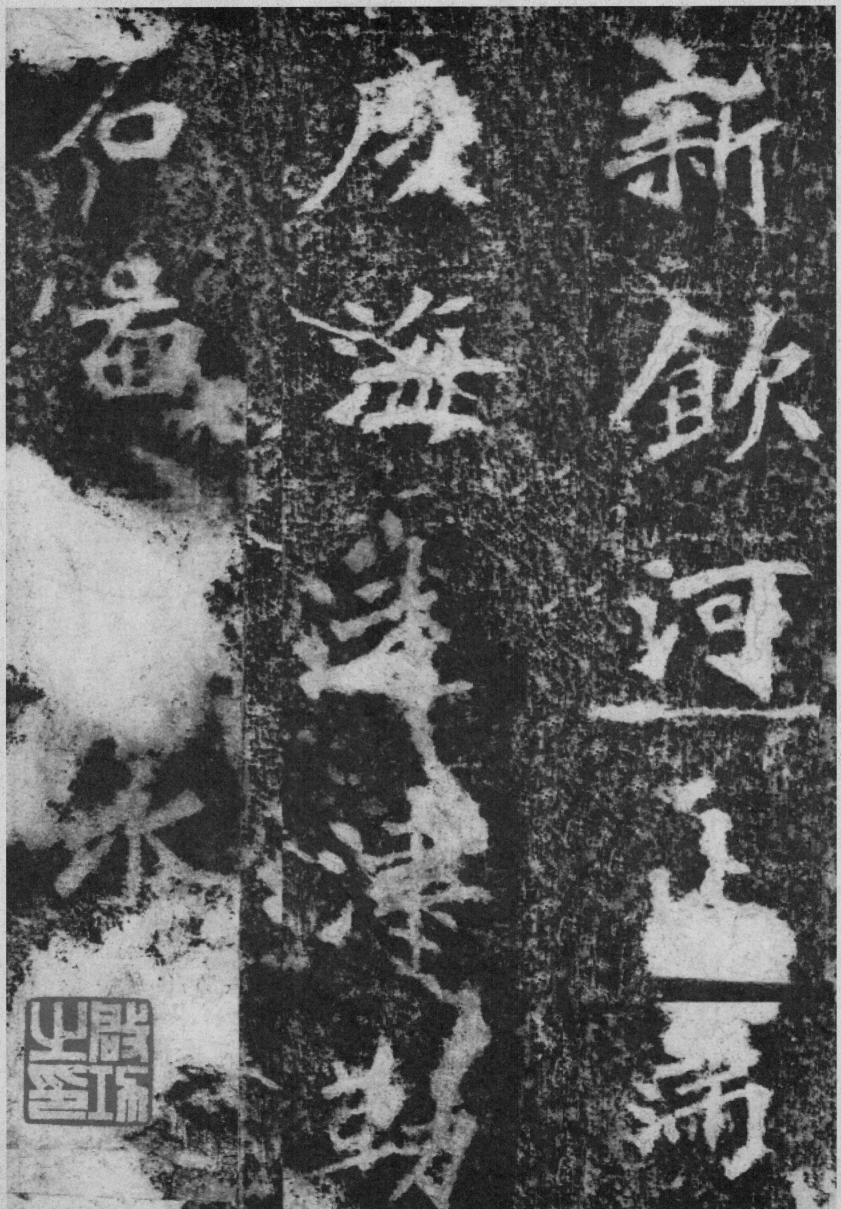

新饮河止满 度海迷津勒 石图□永□

新歙河玉鳥

股益兼

名窗水

80

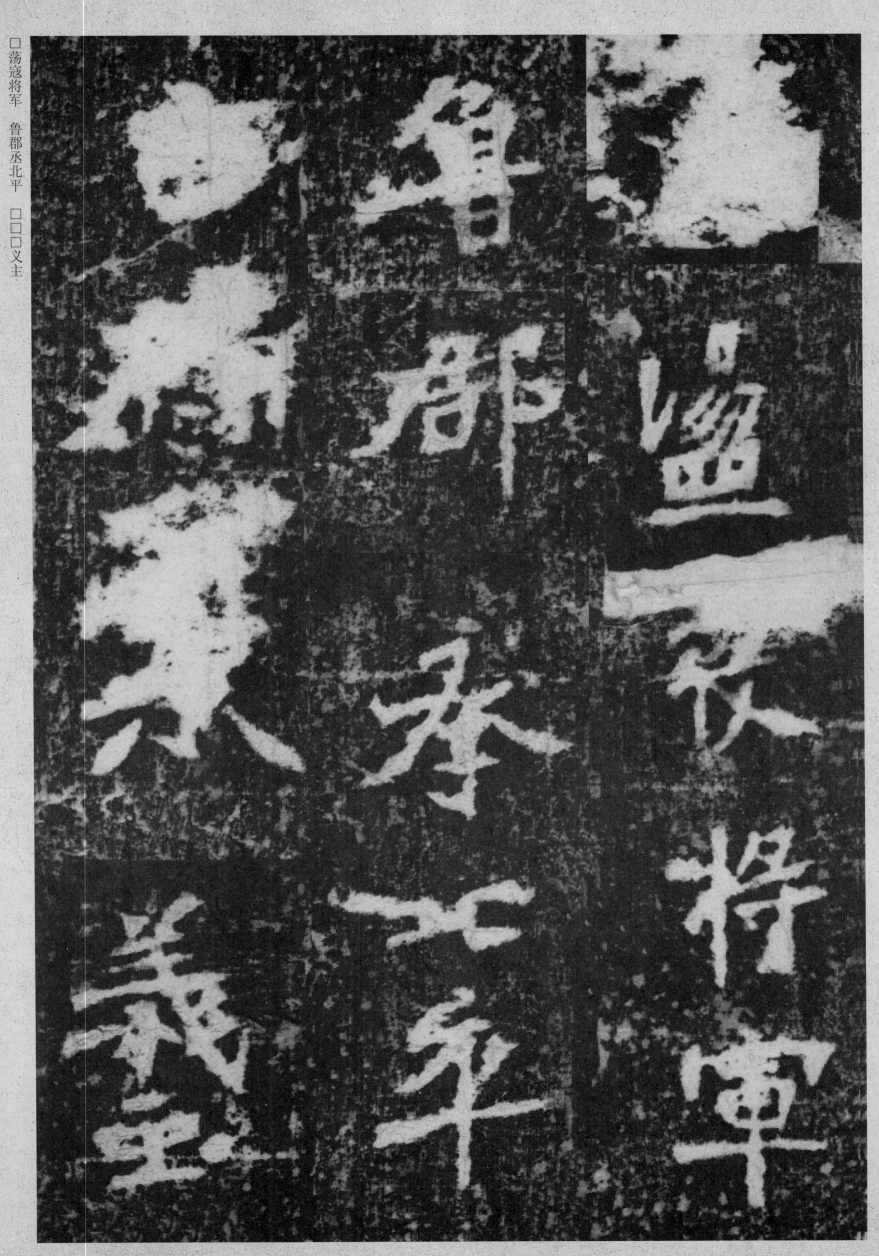

众军事广平

宋抚民义主

龙骧府骑兵

參軍驤威府　长史征鲁府　治城军主□

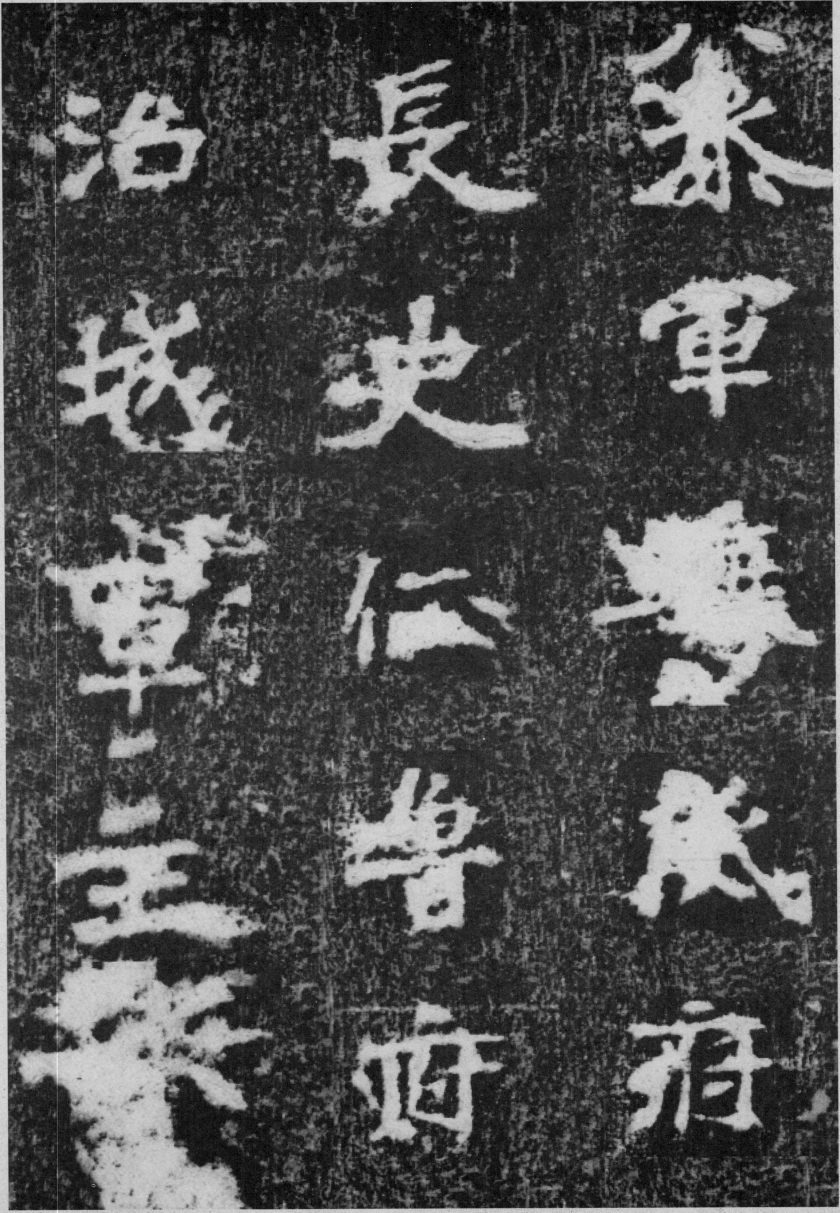

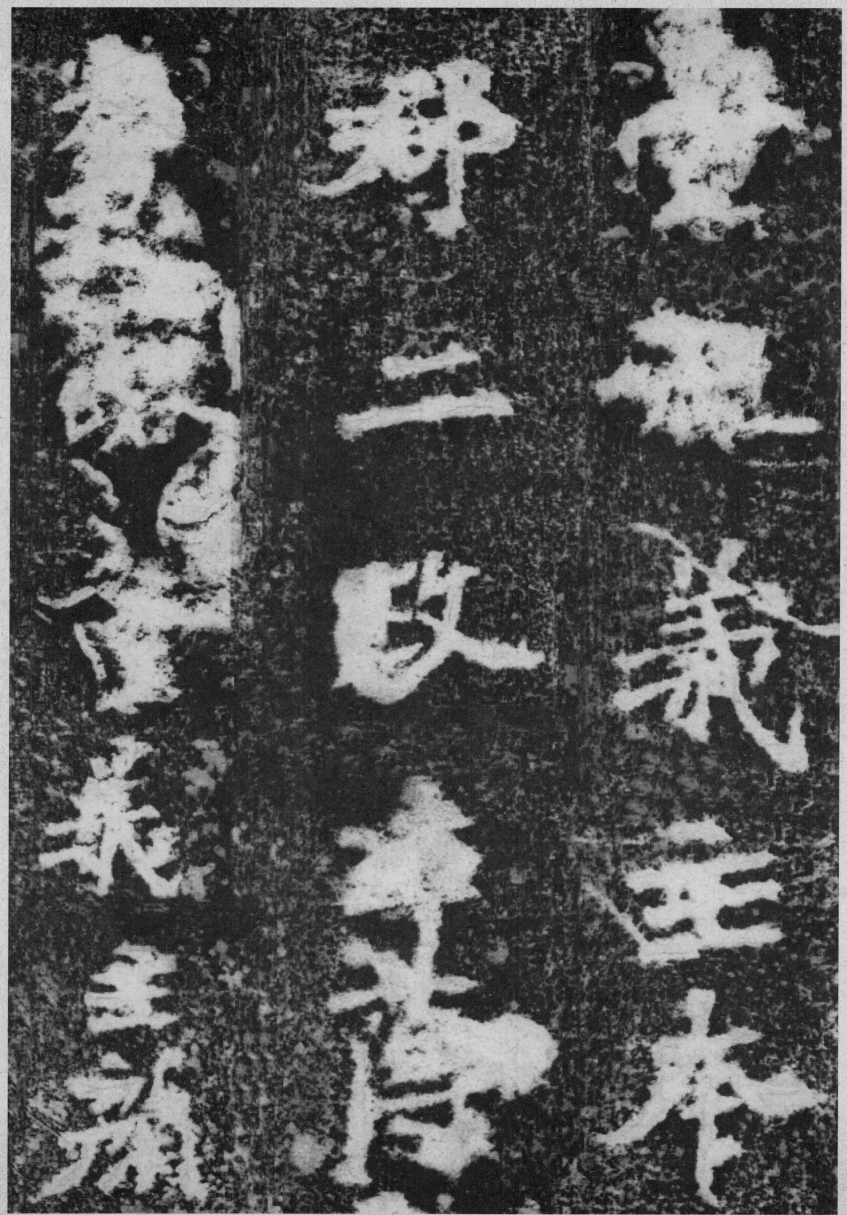

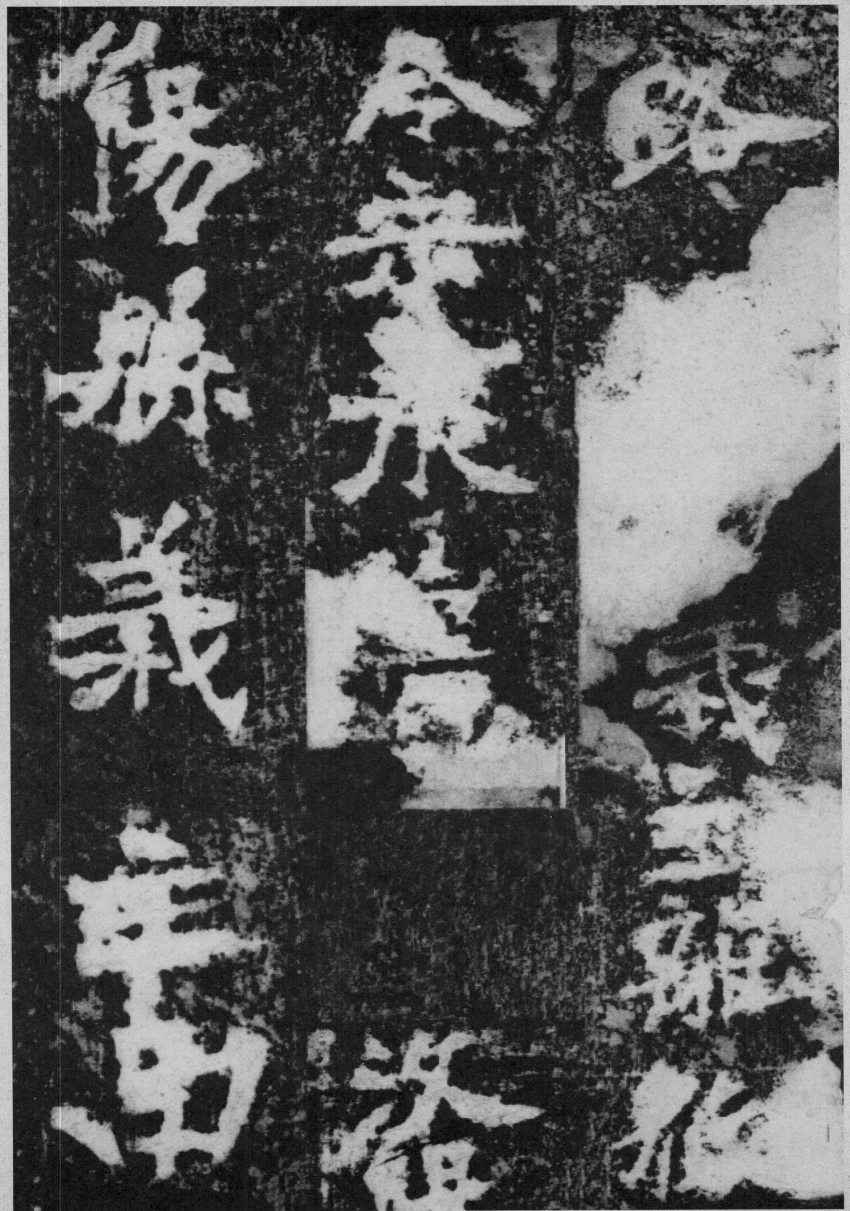

路义主离狐　令宋承憙汶　阳县义主南

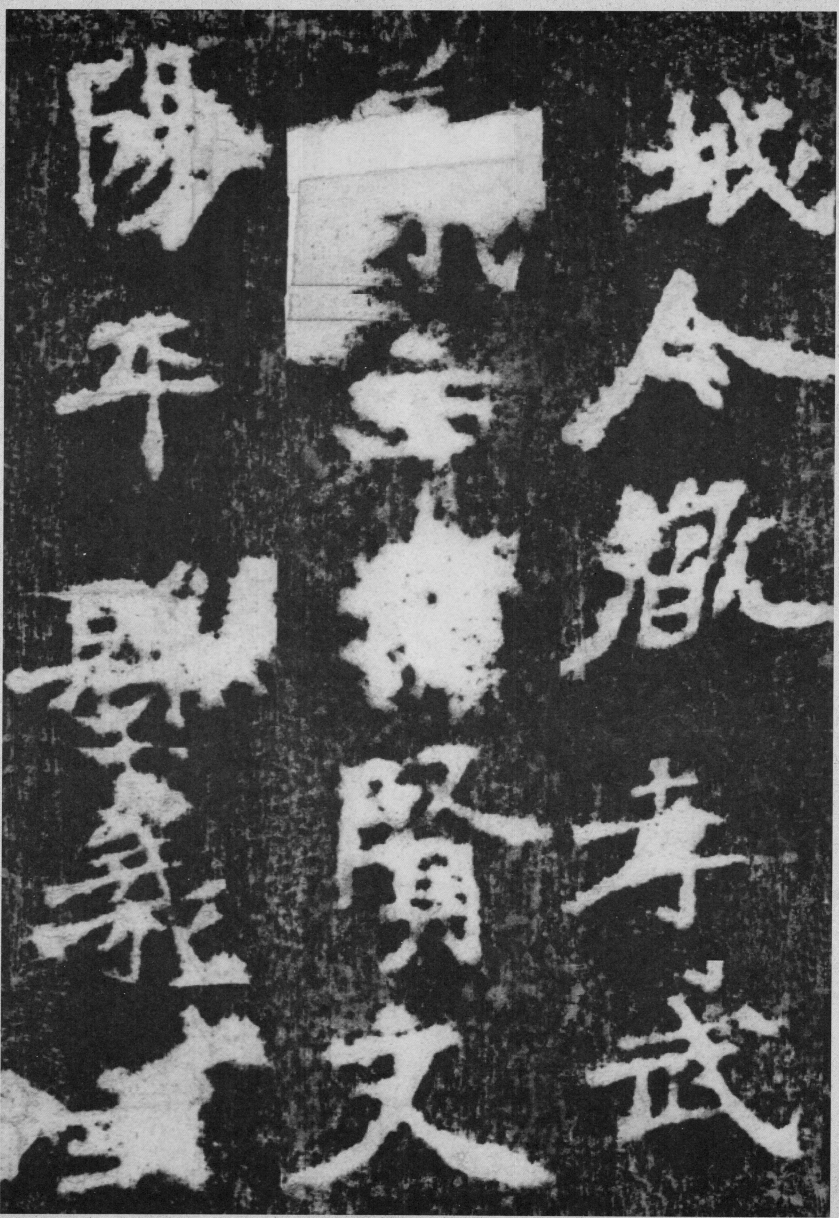

州主簿王盆

生造頌

正光三年正